高等学校建筑美术系列教材
国家"985工程"二期清华大学本科人才培养建设项目

表现色彩

清华大学　澈　模
北京工业大学　韩眉伦

中国建筑工业出版社

图书在版编目(CIP)数据

表现色彩/澈模，韩眉伦，－北京：中国建筑工业出版社，2007
（高等学校建筑美术系列教材）
ISBN 978-7-112-09333-5

Ⅰ.表… Ⅱ.①澈…②韩… Ⅲ.色彩学-高等学校-教材 Ⅳ.J063

中国版本图书馆CIP数据核字(2007)第105398号

　　本书所阐述的是以"抽象"色块为主的表现方式。这种表现具有主动、显露、抒发、随机的意味。与以往被动的、临摹的、写实的方法不同，它富有朝气，充分引发师生之间的互动，从而使学生获得更多的独立思考和独立想像空间，大胆地进行创意性的色彩表现。

　　书中内容主要有概论（抽象、近现代色彩特征、个性）、色彩感受（色相、三种归纳）、经营位置（主题突出、层次、形的构成）、创作意象（主题与素材、想像的动力、有感而发）及表现手法（肌理、笔触、调色）等。

　　本书可作为建筑学、城市规划、环境艺术、室内设计及风景园林及相关专业的教材，也可作为美术爱好者和喜欢色彩的人的自学用书。

责任编辑：王玉容
责任校对：关　健　孟　楠

高等学校建筑美术系列教材
国家"985工程"二期清华大学本科人才培养建设项目

表 现 色 彩

清 华 大 学 　澈　模
北京工业大学　韩眉伦

*

中国建筑工业出版社出版、发行(北京西郊百万庄)
各地新华书店、建筑书店经销
卓越非凡（北京）图文设计有限公司设计制作
北京盛通印刷股份有限公司印刷

*

开本：880×1230毫米　1/16　印张：6　字数：186千字
2007年8月第一版　2007年8月第一次印刷
印数：1—3,000册　定价：49.00元
ISBN 978-7-112-09333-5
　　　(15997)

版权所有　翻印必究
如有印装质量问题，可寄本社退换
(邮政编码100037)

前　言

中国现今已成功地运用"拿来主义",使自己度过了"计划经济"的尴尬,构建出很有实力的局面。然而,要想成为世界真正一流的国家,还需要自身的创新能力。

现在,全国的建筑美术教育,一般都建立在写生的基础上,通过对客观事物的观察、判断,继而进行模仿式的表现,素描如此,线描如此,色彩同样也是如此。

然而,这种写生基础训练,初衷是为"绘画创作"服务的,所培养的目标大多为专业美术工作者。现代以前,设计领域采用写实美术作为基础,是有它历史特殊性的,那时建筑设计的样式很少,各种模式整齐划一。

如今,随着高科技、商业的突飞猛进,各种功能的建筑形式,以庞大的市场为后盾愈发膨胀壮大起来,社会对美的欣赏多元性,大大超过了以往人类所规范的范畴,纯粹美术已退缩到很小的园地。在这种"多元化"为理念的社会发展前提下,我国的建筑设计专业,再以传统写实作为美术的教学体系,已有落后之嫌。

从专业角度看,我们所培养出的学生出国后,大多被评之为"写实技术好",而缺乏想像创造力。尽管教育界也为此大声疾呼,可总处于"雷声大,雨点小"的境况,不管是在教学大纲上,还是在课程教材上,很少有实质性的转变。

一个教学课程,如果不把"想像力"作为它的纲领,那将是毫无生气的。

西方先进国家,早已放弃了纯写实练习模式,而且也并不教条地依照所谓的"三大构成"。如果他们的教师在很长时间内没有新的创造思路,那将被辞退。

著名美学家科林伍德认为:"艺术是种情感的表现。干脆一点说,美就是表现而无其他,因为不成功的表现是不能称之为表现的"。

在这里,我们所说的色彩表现,主要是区别于被动的学习、临摹方式,不想让学生过多地依赖课本、老师的灌输而成为"书呆子"。因为视觉的力量,在于发挥个人创造的潜力,说白了,是一种将情绪通过形式的主动释放。

表现,并不以规范的模式为结果,它具有主动、显露、抒发、随机的意味。它所带动下的学习,是活的、富有朝气的,能够充分引发师生之间的互动,从而使学生获得更多独立思考的空间。并且,学生也可以将这种素质带到未来的社会中去,有机地与高速发展的市场结合起来,相辅相成而生机勃勃。

这本书所阐述的,是以"抽象"色块为主的表现方式。其目的,就是想在教学上有个想像的前提,尽量排除具象、内容符号,大胆地进行创意性的色彩表现,以突破全国千篇一律的色彩构成教育方式。

在此感谢耿旭先生所给予的支持。

<div style="text-align:right">

澈　模

2007 年 4 月

</div>

目　　录

第一章　概论 ··· 1
　　第一节　抽象 ······································· 1
　　第二节　近现代色彩特征 ······················· 4
　　第三节　个性 ······································· 15

第二章　色彩感受 ································· 16
　　第一节　色相 ······································· 16
　　第二节　三种归纳 ································· 27

第三章　经营位置 ································· 32
　　第一节　主题突出 ································· 32
　　第二节　层次 ······································· 39
　　第三节　形的构成 ································· 47

第四章　创作意象 ································· 56
　　第一节　主题与素材 ····························· 56
　　第二节　想像的动力 ····························· 64
　　第三节　有感而发 ································· 70

第五章　表现手法 ································· 75
　　第一节　肌理 ······································· 75
　　第二节　笔触 ······································· 81
　　第三节　调色 ······································· 84

第一章 概 论

第一节 抽 象

记得某大师曾说:"艺术的特质不在内容,而在于把内容变成了形式。它的真实性在于它有打破现实解释何为真实的垄断权,它是体验一件事物形成的手段,至于所完成的是什么,在艺术中是不重要的"。

抽象,顾名思义,就是抽取各种事物中共同本质特点而成为概念。

从造型角度讲,抽象画并不解释世界的客观属性,排斥以名称为体现的具体形象,侧重于运用简洁的视觉语言,抒发艺术家一种自发的内心状况。

建筑也有同样的特征,其纯美追求,往往被隐藏在功能的框架内。设计者的感情、内容、思想等概念,通常都是借着象征的手法来达到,除去构思阶段可允许疯狂的情绪外,大部分的工作必须采取冷静的态度进行审视,遵循科学的合理性。这些用材料包围起来的空间,由于受到吸引力、经济、物理、功能等诸方面的制约,不得不偏爱垂直、水平、斜线及曲线等属于几何方式的构成(图1-1)。

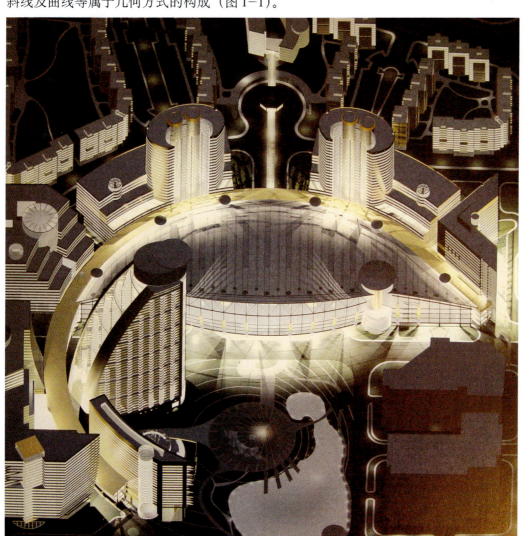

图1-1 建筑图 兰闽

这是一张现代设计的鸟瞰图。

如果说,古代建筑还带有民族、宗教、国家传统的符号意味,那么现代建筑则显得抽象化,其材料亮晶晶的、造型流线挺拔的,标志着高科技与商业发达的特征。

"抽象画"非常接近建筑设计的这种本质，因此，具有现代设计理念先驱的"包豪斯"学校，特别聘请了多位世界顶尖级抽象画家执教。康定斯基[1]说："画面上没有客观物体的绘画同样感人。我在年轻时，就感到色彩具有极大的表现力，我非常羡慕那些创作非真实性的，也不是故事性的作品的音乐家们。于是我想，色彩岂不也同音乐一样，具有丰富而强大的表现力。"

"先入为主"是个很普遍的现象，一种造型手法，如果已然在头脑中形成观念，就很难改变了。在我们周围经常会看到这种状况：那些酷爱画写实的，往往不会装饰风格；而钻研国画的，很难转成为学油画。作为一个职业画家，这种现象本无可厚非，但对于设计领域的学生，就不能如此了，因为你所面对的将是庞大多变的市场。

如果你老带着"写实"的概念，去追求"抽象"的画面关系，非但会造成思维的混乱，而且还标志着你应变能力的低弱。因此，不管你原来多么喜欢或熟练地掌握写实造型能力，都应摆脱这种"先入为主"的观念，拓宽自身的表达手段，进入到"抽象"造型世界来。

抽象画有两种基本方式：

一、色块以几何形的形式出现，它们之间的分割边界是很清晰的，有点"线"分割的味道，被称之为冷抽象。（图1-2）

二、各色块之间的界线呈模糊的，互相犬牙交错的，具有强弱虚实的。笔触的表达也往往是随意的、流动的，给人以抒发情感的意向，也有人称之为暖抽象。（图1-3、图1-4、图1-5）

图1-2　冷抽象
蒙德里安
（荷 1872～1944）

蒙德里安由荷兰来到巴黎时，发现直至立体主义为止，这些革新画派还是依托客观具象来进行表现，因此，他觉得抽象应该继续纯粹下去。随着作者"垂直即真理"理念的完善，蒙德里安最终以独特的长方几何形态的组合，留给世间极简化的风格，并被誉为"冷抽象"的楷模。

[1] 康定斯基（俄国　1866～1944）　表现主义画家。1911年组成"青骑士"俱乐部，属于一个信赖内心感情的团体，极力追求画面的音乐化和精神力量。后又彻底地摈弃真实形象，进入抽象境界。

图1-3 暖抽象
　清华大学　澈模

与图1-2作品相反，这里没有"线"所勾勒的造型，色块相互虚实地咬合着，显示出浪漫主义的激情。

图1-4 清华大学
　李晓东

如果说色彩团块是弥漫的，那么线就是尖锐的。从总的画面效果来看，虽有"线"的存在，但并不作为主要表现，而是由底下的黑色块向蓝绿层面涌动，最终达到了金色的顶峰。

第一章 概论

图1-5 夜未央 北京建工学院 钟铃

黑是能够显示力量的色彩，在明快的绿色底层上，猛然展现粗大的墨色运笔，给人以写意和构成的双重体会。

第二节 近现代色彩特征

著名色彩理论家伊顿（瑞士 1888～1967）认为：现代色彩创造有三种角度，结构的、印象的、表现的。结构在于视觉准确性的形式，印象在于自然感觉的模仿，表现在于情感的抒发，而且，这三者是有机互动的。

古典主义

古典主义的原则为：提倡典雅，反对平庸；强调理性，反对个别与奇特；提倡崇高、庄重、优雅，反对轻佻和虚饰。

法国哲学家笛卡儿❶以唯理主义，完善了宫廷文化、古典主义的哲学基础，他认为：几何学和数学就是无所不包的、一成不变的、适用于一切知识领域的理性方法。

在绘画上安格尔（法 1780～1867）被称为"古典主义最后一人"，是新古典主义最坚定的捍卫者。他强调构图与形体，认为形比色更重要，其色彩以典雅为主，曾说："除了古代人所理解和所运用的艺术外，没有，也不可能有别的什么艺术。除非是胡思乱想和夸夸其谈。"

并告诫："线条，这就是素描，这就是一切。"

❶ 笛卡儿（法国 1569～1650）唯理主义，是近代哲学创始人。他意识到思维与存在的对立，认为感觉所得来的观念是骗人的，只有理性得来的观念才是真实的。名言为：我思故我在。

印象主义

全面突破色彩概念化则归功于印象派。他们放弃以素描为主的明暗色彩古典体系，放弃琐碎的局部细节描绘，放弃条规与原则，而追求"感觉的第一印象"。声称：眼睛不能凝聚于一点，而应顾及一切事物，把天、水、树枝、大地同时画，大胆地着色，果断豪迈地表现，只画你观察和感觉到的。

因此，印象派将全新的色彩感知带给视觉，被世界公认是敏锐、动态、鲜活明亮的。（图 1-6～图 1-11）

图 1-6　拉威尔
（英国 1856～1941）

虽以暖棕色人物作为主题，但实际上，作者却在展示对田野阳光的讴歌。而且写实的细腻也不是他所要追求的目标，而潇洒的色块、补色的运用、敏锐光线的感觉，才是令其激情勃发的所在。

图 1-7 迦则日（英国 1859～1930）

　　印象派要点为：1. 没有光就没有色，光在瞬间变化中，物体固有色也在不断地变化。2. 要用闪烁多变的笔触来表现对象，而不是平涂。3. 在一定的距离来观察不同色点的并置时，就能于视觉中获得新的色相。

　　此画，作者已完全沉醉于瞬间光线的追求中，尤其将树荫里的各种质地，无一不表现出天光和环境色反射的关系。

图 1-8 德加 （法国 1834～1917）

　　把偶然的现象罗列在画布上，是印象主义经常采取的手法，致使他们的作品给人以习作、素材的意象。德加就曾长期深入到舞女场景中去，用彩粉笔把形象刻画得异常精彩，并擅长在阴影处运用蓝与橙色，形成补色的交相辉映。

图 1-9　斯科特（英国 1860~1942）

　　印象派对题材的态度要比古典主义随意得多，基本上不包含什么社会的重大意义，或多么深刻的思想性。就如这幅，作者仅表现很普通的舞台气氛。

图 1-10　欧弥尔（英国 1853~1888）

　　风格虽属印象主义，但更多带有英国人所特有的严谨、细腻风格。在黄、棕、绿、白各大色相中，艺术家所运用的冷暖变化技巧非常熟练。

图 1-11 修拉（法国 1859～1891）

　　修拉的理性及把握能力恐怕是当时别的画家所不及的，他把美感、科学、色彩的结合完全控制在色彩"点"上。因此有人说：如果不是修拉去世太早的话，那么毕加索现代派的主角位置恐怕就要被改换了。

象征主义

艺术的源泉在于无意识,属于一种深层次积淀的脉动。它是象征性暗示的源头。

象征主义产生在19世纪80年代,它涉及了另一个新开创的现代心理学领域。

柏格森❶说:"艺术的本质在于透过世界外在的帷幕,揭示它本质的'实在'。这'实在'就是人的'生命的冲动'和'意识的连绵'"。

朗格❷指出:"艺术的本质就是幻觉,但不是普通意义上的幻觉,而是意识的自我错觉"(故意的自欺)。

画家摩劳❸表示:"如果你要用色彩的语言进行思维的话,就得有想像力,没有想像力,你就永远别想成为色彩画家。色彩应该被你所想念、梦见和冥想"。

因此象征派的画面,有向心灵深处探求的倾向,经常以梦中的意境出现。

"拉斐尔前派"产生于英国,是一群围绕在罗塞蒂❹周围的青年画家。其观点为:现在画家,只是模仿拉斐尔以后的意大利画家陈腐的路子前进,过多地粉饰自然,因此需要恢复拉斐尔以前的精神,向自然前进,向真实前进!(图1-12、图1-13)

图1-12 米莱斯(英国 1829~1896)拉菲尔前派

以英国为主导的画家,认为自拉菲尔以后的画家过多地粉饰自然,以千篇一律的陈词滥调掩盖自然中真实的美。因此他们开始了"用自己的眼睛精确地观察自然,从而把握住深入人心的真实"的绘画历程。其画面具有诗化、唯美主义倾向,并将古典的细腻与印象派的色彩结合起来。

❶ 柏格森(法国 1859~1941)带有唯意志论和反理性主义观点的哲学家,强调自我、心理体验,具有神秘主义色彩。

❷ 朗格(美国20世纪) 符号论美学家。著名言论为:假如艺术真的是种情感表现的话,那么哭泣的婴儿比音乐家更能发泄他的情感,但没人愿意到音乐厅去欣赏婴儿的哭泣。艺术家所要表现的不是他实际的感情,而是他所了解的人类感情。

❸ 摩劳(法国 1826~1898)象征主义画家。他不满意印象派的脱离社会、不追求思想的倾向,其作品中的色彩光怪陆离,深沉而又闪烁,有评论家戏谑地称之为"夜间世界的绘画"。

❹ 罗塞蒂(意大利1828~1882)是"拉斐尔前派兄弟会"的发起者,具有画家兼诗人的双重素质,其作品题材大多出自但丁的诗篇与圣经故事。

图 1-13　图若曾
(1858~1928)

假如图 1-12 是写实的，那么这张则是装饰风格的。其色彩、造型全以画家自己的语言统一起来。由于画面整体使用了以棕黄为主的色调，显得古香古气，充满了神秘的情调。

现代派

弘扬自我、个性；追求形式、抽象；挖掘主观、潜意识；以纯色为主流，这是现代派的主要特征。

他们中的许多画家，是从东方色彩中得到启示的，并认为：印象派由于过分追求阳光下的外在瞬间变化，导致各画家之间的色彩形式雷同，尤其缺乏情感色彩的个性表现。

高更，曾号召青年不要害怕"夸张"，反对一味照抄自然，声言："画家在他的画架面前，既不是过去时代的奴隶，也不是现代的奴隶；既不是自然的奴隶，也不是他的邻居的奴隶。他是他自己，始终是他自己，永远是他自己。"

于是，高更的色彩具有神秘夸张的特点。（图 1-14）

另一位大师塞尚，从强烈的主观逻辑出发，直觉地看出了自然形象中的色彩结构，偏爱地把这些归纳为简单的几何形态。这种抓住色彩本质的、透视的、逻辑的思维态度，给后来的"现代主义"绘画运动，引申出新思维的空间。（图 1-15）

克利认为：独立的色彩主题是以平面为基本特点的。因此，他那特有表达的方形色块像透过玻璃窗一样焕发出音乐的和谐。（图 1-16）

苏丁，从不受社会的约束，绘画时常带着一种可怕的激情冲动。（图 1-17、图 1-18）

号称野兽派的马蒂斯的色彩是鲜艳的，他说："准确地描绘不等于真实。我所追求最重要的就是表现，我无法区别自己对生活的感情和我表现情感的方法。"（图 1-19）

我们说，作为现代画家个性创作来说，如果能够开拓出一种世间独特的风格，就已然很满足了，通常他会在一条路上完善下去。而毕加索伟大的根本意义，并不在于画面上的技术层面，也不在于他的思想有多么深刻，他的欲望致使自己的风格不断花样翻新，超出了同期所有的现代派画家。（图 1-20）

图1-14 高更（法国 1848~1903）

个性的抬头、本质的追求、形式的开拓，令西方人逐渐把视角瞄向了东方，瞄向了原始。

高更告别了繁华的都市，在封闭的岛上创造出令世人难以思议的作品。其色彩带有非常强烈的主观与土著特点。要知道，人身上出现这么纯的黄、红与绿的补色效果，在现实自然中是找不到的，这只是作者对古朴的感触。

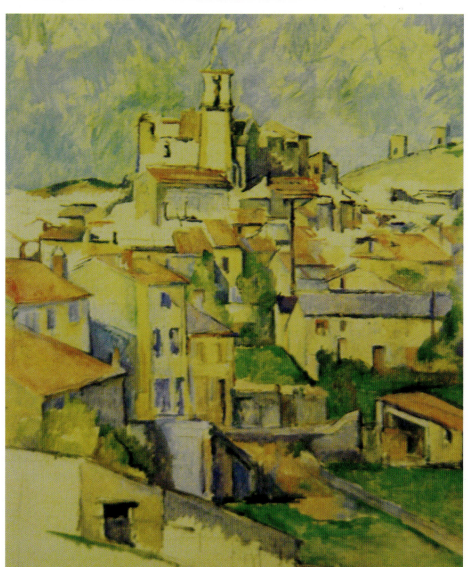

图1-15 塞尚（法 1839~1906）

如果以往的艺术是表现"外向"客观的，那么现代的艺术，就转为描绘主观"内向"精神世界的东西。

塞尚以冷静的态度，将形象转化为类似建筑的方形色块。他这种通过想像重构时空的概念，被世人标榜为现代派的祖师爷。

图 1-16 克利（瑞士 1879～1940）表现主义画家

现代派的主要特征是，弘扬自我、个性，追求形式、抽象，挖掘主观、潜意识，因此导致每个画家的风格截然不同。克利是位具有童心趣味，追求原始质朴的画家，其作品往往给人以单纯轻松的感受。

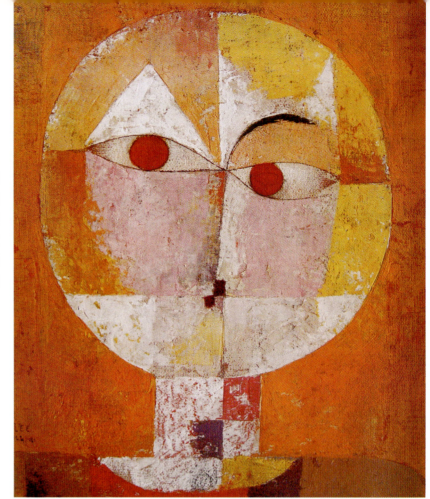

图 1-17 苏丁（俄 1894～1943）

最疯狂的就算苏丁了，他所描绘的景象简直就像喝醉了一样，旋转向上。这种在绘画时释放自己生命力量的倾向，是20世纪50年代美国抽象表现主义绘画的本质所在。

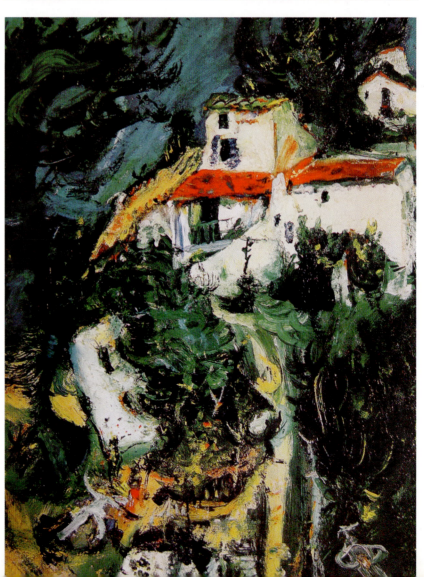

图 1-18 苏丁

尽管画面是超级情绪扭动的，但依然可以看出黑白、色彩布局的秩序性。

图 1-19　马蒂斯（法 1869～1954）野兽派

当一些画家把鲜艳颜料直接从管里挤出来放置到画布上时，其粗野程度令观者目瞪口呆，因此评之他们为"野兽派"。

马蒂斯名言为："只相信灵感，让画笔按灵感画画"。并以其色彩的鲜艳、愉悦、如同音乐一般，使他登上了色彩大师的位置。

图 1-20　毕加索（西班牙 1881～1973）

如果说马蒂斯是情感色彩的，那么毕加索就归于理性形式的了。当时人们在展览会上对其所害怕的是：不知道这家伙下回要干什么？

其实，在绝大多数情况下，模仿现代大师的作品非但不能给你启迪，相反还会有害，因为他们的风格都是独一无二的。之所以在此展现他们，仅为了解其历史的意义、现实的位置、个性的魅力。如果你真的看不起他们，那就请忘记吧，能够迷恋于自我的想像中，比什么都有价值。

愿创造与你同在。

第三节　个　性

创造，通常是个性灵感的产物，尤其到了近现代更是如此。

历史上曾大规模地标榜过"集体创造"的伟大，可退后一步看，其效率是很低的。其实"集体"的功能主要体现在"团结力量大"上，这种团队的稳定性，能保证底下的个性创造得以发展。反过来，个性所创造的产物也会被社会所完善、普及，双方形成良性循环。

同理，单单由上至下所安排的创造，因为一味恪守所谓严谨的合理性，容易受到共性习惯思维的制约，经常达不到创新目的。

西方老师在教学生色彩时，并不规范技术模式，而只是给个题材的限定，让同学们任意发挥，所出的画面效果，五花八门。其内在意思是："你越有个性，在将来就越具有社会价值"。

个性创造最深刻的本质在于初级的、自发的本能动力。这些动力对于所有人来说，都是同样的，它指向先天需要的满足。自发、自觉、自由，是每个创造者所必须经过的阶段。自发是你个人的，需要有感而发；自觉是属于社会的，需要引起共鸣，并带有限制、检验的成分；自由才是两者的统一。

由于创造与本能的抒发有很大关系，因此性格的丰富性，就能够展现出各式的、离奇的色彩世界来。

气质与有感

我们常说，谦虚使人进步。但如果它使你形成一种拘谨、不自信的心态习惯，那就大错特错了。你要明确，对于事业的成功，最重要的并不在于技术层面，而是你气质的魄力。就像俗语所称："心有多大，事就能办多大"。主导你内在心理的，应该是股积极向上、自信自主的大气，敢于与社会争锋的霸气。

性格内向并不是缺点，没准在表面的平静下，内心孕育着一股更大的激动。所怕的是"双弱"，外在也弱，内心也弱，致使毫无生气的未来。

这是其一。

其二是：你必须获得"有感而发"的状态。

任何人，都不能空谈成功，必须与具体的事业结合起来。如果说气质的魄力属于基础，那么"有感而发"就归于成功的起点与载体。

我们平常的执著、吃苦、奋斗为的是什么？当然是为了悟性的来临、灵感的勃发，也就是获得"有感而发"的状态，否则毫无意义。

因此，同学们在百忙中，请认真关照与培养这两种心态。

第二章 色彩感受

第一节 色 相

"形",对认知可以说表达无限,在平面组合的趣味中,它演绎出"艺术形象"、"设计"和"文字"三大板块而造福于人类;而"色",其本身所要阐述的意思却极为局促,顶多具有象征性的含义,但它在情感的抒发方面,确属上乘。

总体来说,西方早期由于受埃及的影响,色彩崇拜是以"光"为主导的,因此白和金黄被排在首要位置。即使到了近代,牛顿也是根据科学"光"的规律,创出近现代七色的光谱体系。

中国科学起步很晚,早期色彩是根据"五行"学说建立的,形成左青龙、右白虎、前朱雀、后玄武、中央后土的方位秩序。

我们从语言上浏览,一般对色彩的评价为:五彩缤纷、光彩照人、万紫千红、绚丽夺目。

对带有内容的色彩评价是:红旗飘飘、赤日炎炎、灯红酒绿、红墙绿瓦、满脸通红、金光闪闪、飞黄腾达、黄沙弥漫、重峦翠黛、碧浪滔天、绿草茵茵、紫气东来、青面獠牙、银装素裹、油头粉面、灰头土脸、乌云滚滚、黑灯瞎火、黑咕隆咚。

从以上词句看,色彩的评价是处于形容词的位置。

"江南好,风景旧曾谙,日出江花红胜火,春来江水绿如蓝,能不忆江南?"

形容词,作为生活实际中的虚拟状态,常带有富于情感化、夸张的特点。因此,色彩主要功能是引起情绪、情感上的亢奋。

我们继而发现,这些评价色彩是以张扬乐观为多,以萎缩消极为少。之所以如此,都是由于人类生存本质目的所决定的。

青出于蓝而胜于蓝

蓝,首先感觉是天空与海洋的色彩,具有一望无际、深远辽阔的特性。在赤日炎炎的旅途中,如果眼前出现一条清澈无比的河流,定能横扫一路乏尘。而明度很高的天蓝总带有儿童色彩的痕迹,充满着轻松活泼的情趣。

青色较深,含有紫味。

"青青子衿",是形容中国传统文人的典雅;质地精良、明亮闪光的蓝服饰,也是西方贵族的专用色;每逢皓月当空,容易引起人们对于浪漫的憧憬,然而当星空转换成冥冥的漆黑时,会令许多孩子联想起古堡幽灵,尤以青面獠牙最为恐怖。

人造靛蓝合成的成功与廉价,导致蓝色永远被赋予"无产阶级"的意味,几乎所有国家的工作服,都选择了这种既不怕脏又能使人心里安定的藏蓝色,包括西方的"牛仔"、"蓝领"、"普鲁士军队"、"西班牙长枪党"和中国"文革"的"蓝色蚂蚁"。(图2-1~图2-3)

图2-1 卢梭（法国1844～1910）

　　天是蓝的，大地是棕黄的，这是人类视觉最通常的认知。在那个现代主义风起云涌的时代，绝大部分画家都显示出内心的躁动。而卢梭却不与任何流派为伍，也没有师承传统，仅以自己的业余时间静静地画画。他所表现的形象都是质朴有力的，可色彩却是安静肃穆的，也许是为了协调两者的关系吧。

图2-2 韩眉伦

　　蓝色以自身特有的宁静，安抚了"具象细节"所带来的烦躁。然而过于鲜亮的群青，又会给观赏者带来少许的神经质。

第二章　色彩感受

图 2-3 美国画家 赵天新

一眼看去，真有威尼斯水天一色的清亮透明感。

火与血

红色是人类最早命名的。世界性的红接近于品红,而中国所崇拜的赤色则类似朱红。

假如蓝色是以镇静、收缩、公正为特征的话,那么红色的意义却完全与之相反,"红火"一词,寄托了老百姓的激情。(图2-4)

红火也好,火红也好,其实它们主要是指生活层面的,有表达喜庆、富裕、发财、祝福、震慑的意思。而"血"色的红,可就没那么平和了,它赋有生命的涵义。从社会角度讲,它象征着战争——以最大限度的残酷夺取生存空间。

在西方,红色是战神玛尔斯的颜色,是冷兵器时代战士服装的颜色,也是贵族服饰的颜色,因为这个群体肩负着为国王打仗的神圣使命。

图2-4 美国画家赵天新

作者声称自己属于"半抽象"派,他颇为得意的地方,在于将形象某些边缘处的色彩,巧妙地与背景融合了。并且他是用手指直接表现颜色,横推竖抹,构成非常精彩。

从画面看来,尽管色彩使用很多,归纳起来却只有两个层次:前景的红与背景的蓝。红色系统中有深浅、冷暖的变化,蓝色系统也是如此,在这两个层次之间再用浅紫色进行协调,使矛盾得到了缓冲。

近代，红色又引申出另一个时髦的含义——革命，留给我们最深烙印的是"文革"的"红海洋"，红遍了整个中国。可是，这种象征却源于"北方吹来十月的风"，追本寻源，以法国大革命的"红色恐怖"最为经典。（图2-5）

图2-5 潋模
红色光谱最长，因此也就最诱目。加入黑色能使其稍感稳定，白色则给予提神。

金色,太阳的光芒

三千年前,出于感受农耕的伟大,"黄帝"选择了黄作为国色,于是,在正五色体系里黄色居中,被视为中原、中土、中心的寓意。也由于皇家的性质,它是轻易不能让老百姓染指的,至多赐予黄马褂以表彰忠诚。

受埃及的影响,西方将"黄"称为金色,认为那是太阳的光芒、丰收的喜悦、神的颜色。太阳神赫里奥斯、阿波罗、所罗门均为金色。

然而在民间,欧洲的态度却与中国截然不同,黄色几乎占据了所有的软弱的词句,如:烦恼、谎言、虚伪、嫉妒、吝啬、自私、疾病、衰老、胆怯。黄色铜盘用来给病人盛食物;异教徒受处决时会被挂上黄色的十字;纳粹给犹太人佩戴歧视性的黄色六角形标志。

中世纪,某些地方规定妓女必须戴黄色的头巾、穿黄色的短披风、黄色的面纱、黄色的鞋带。(图2-6)

图2-6 凡·高(荷兰 1853～1890)

凡·高的个性,在早期现代派画家中属于最为强烈的,甚至迈入精神病的领域。他将自己生命的全部激情,倾注于外现自然,并用率真的笔触赞美道:"太阳、光线,由于没有更恰当的字眼,我只好称它为淡硫磺色加淡柠檬色、金色。黄色多美啊!"

白，光谱的总和

其实，白在中国历史上的地位是挺高的，为五方正色。不知是否因为过"素"，总将它与孝道、出殡联系在一起，加之白脸的奸诈、书生的文弱，最后沦落到谈白色变，生恐被牵扯到白专、大白旗方面去。

在西方，白色却是纯洁的、高贵的、优雅的、干净的、无辜的、完美无缺的。它几乎被世界所有的宗教崇拜：埃及视白为神的光芒——幸运的色彩；佛教推崇白为善果——莲花复活的象征；宙斯的化身是白色的公牛，圣灵为白色的鸽子，耶稣是白色的羔羊。

在婚礼上，晚宴上，它成了女士喜爱的服色；而西医，也以白衣天使的身份，令病人感到安慰。

唯一令国人所不理解的，是西方人居然将白视为和平的征兆，因此投降时，总会高高地举起白旗。（图2-7）

图2-7 朱德群（局部）法国画家
画面黑色较少，会出现高调的效果。

黑，一种非彩色的颜色

"黑云翻墨未遮山，白雨跳珠乱入船"。

对黑色的评价，恐怕是世界上最为矛盾的了。

中国上层建筑以道家对黑尊崇备至，文人则以水墨画的形式遥相呼应。

民间对黑有三种感受。1.恐怖：以黑煞神为最，属黑钟馗幽默。2.勇猛：包括张飞、李逵。3.公正：包公几乎成了公平的企盼。

西方也如是：一方面，黑是宗教所推崇的庄重、力量、神秘的象征色，又是晚会上男性宴礼服、新娘结婚的盛装；另一方面，它却成了魔鬼、地狱、肮脏、三Ｋ党、海盗、黑手党、黑名单、法西斯的同义词。在老百姓的传播中，黑猫、乌鸦属不吉利的象征，尤以"黑色星期五"最为忌讳。（图2-8）

图2-8　邱坚

重色作为主题，白色充当背景，两者形成对比。由于浓重色面积很大，呈低调画面。

橙色，温暖的躁动

橙色，它既没有红色的火热，也没有金黄色的光耀，其色相有点暧昧。从感觉上，它既具备暖色的温和，又容易产生情绪的躁动。（图2-9）

欧洲，对橙色的爱戴体现在荷兰与北爱尔兰等国家的服饰、国旗上；中国，橙色不具备显赫的位置，只能寄托于橘子的形象驰名于海内外。

图2-9 莫奈（法 1840～1926）

1874年，有位杂志作者以戏谑的口吻，评价莫奈在展览会上的"日出·印象"一画，没想到"印象主义"反而广泛地流传开来，并载入史册。

莫奈在外光下写生时，发现在阳光的变化下，物体每一瞬间也在改换着色阶。于是他就展开了对这方面的色调研究，依据同一题材，画出了不同时间的光线色彩。一直到晚年，莫奈依旧在表现自己住宅院里的莲花荷塘，被认为是"印象主义最彻底的执行者"。

绿色，和平

春为绿，让人联想到植物的复活，并以诺亚方舟的橄榄叶，达到了象征大自然生机的顶端。

可悲的是，在工业革命以前，绿色因为过于普遍，现实并不为世人看好，将魔鬼、病人、尸体、毒药、腐烂、菜色的脸，都归到它的名下。中国宫廷建筑，也将绿色放到屋檐下充当"阴"的效果。

人类不可抑制的极度贪婪，致使植被成了罕见之物，绿色的身份才得以大幅度地提高。现在，绿色是健康的、生机的、和平的、希望的、安静的象征。（图2-10、图2-11）

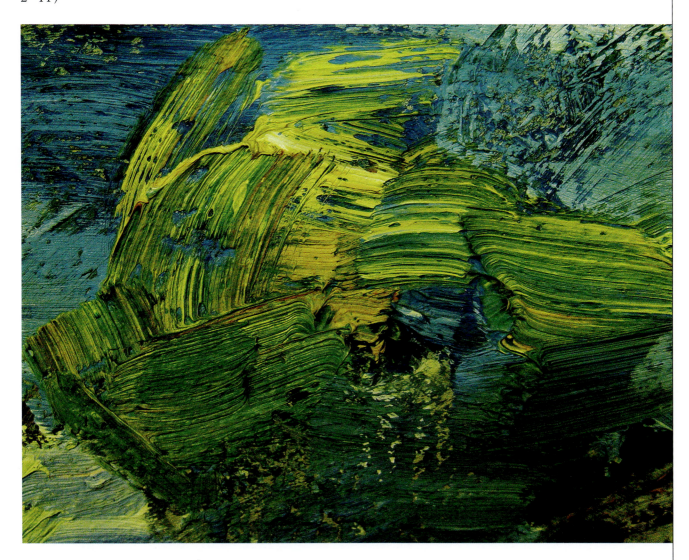

图2-10 澈模

黄与绿并置在一起，它们相互之间永远是协调的，也是青春的。

图 2-11 池塘 北京建工学院 钟铃

黄味的绿、阳光的植物，使人眼睛一亮；而蓝味的绿、阴影的植物，则让人心中产生静的收敛。

图 2-12 王志平

紫属间色，即不如蓝色平静，也不似红色喧闹。

紫色，紫气东来

紫色是仅次于黑色的重色，也是普遍不受欢迎的颜色，总有股压抑、迷信、阴森、恐怖感。

可中国古代，尽管被孔子攻击过"恶紫夺朱"，紫色却在官场颇为流行，紫蟒袍加身是地位显赫的标志，而且伴随着旭日祥云，紫气东来也是个好兆头。（图 2-12）

灰色，朴实无华

单纯的灰，是由黑白混合而成的。

灰色常给人以无性、暗淡、浑沌、低沉、消极、贫穷、疾病、衰老、忧郁的感觉。在古代通常与贫困的"灰头土脸"联系在一起，近代生活中以"灰色人生观"作为比喻。

但它也有朴实无华的含义，以西方故事"灰姑娘"最为精彩，如果换成花姑娘、白姑娘、黑姑娘，总不太合适。

从好的方面解读，灰色却有安静、协调、谦虚、脱俗的意味，如果将灰色与高明度的质感结合起来，将获得"银灰"高雅的效果。"高级灰"这个名词，越来越被日益烦躁的城市所喜爱，成了大都市建设中不可缺乏的色彩。（图 2-13）

图 2-13 北京工业大学 邱坚

灰,并不仅为水泥色的单调。像这幅画中,亮灰是带有绿味的,致使画面充满了大自然生机的朦胧,再加上红灰色的配合,色调更显含蓄、高雅。

第二节 三种归纳

现实生活的色彩现象是令人眼花缭乱的,为了明确起见,有必要从它的源头讲起。让我们先浏览一下动物与原始人各自的色彩表象。

动物身上的色彩,都是经过漫长的生存环境适应演化而来的,色彩非常绚丽的很少,因为那样容易被捕捉。相对来讲,鸟类色彩斑斓的较多,如此胆大,可能与逃避方便有关。爬虫、昆虫一般速度较慢,假若色彩强烈,则是自然剧毒的警示。

人类由于强大,自然色彩早已退化了,如果按现在毛发的颜色估计,中国人属于"黑猩猩",西方人净是"金丝猴"。但疑问是,假如在退化之前人类毛发和现今一样光泽,绝对是怵目惊心的。

原始人喜欢鲜艳的颜色，他们肯定注意到了牛角弯曲的力度、狮头四射的威严、山鸡五彩的悦目，于是把这些精彩的效果，变相、综合地装饰在自己身上而震撼四野。然而这些强烈色彩的装饰，恐怕不是用来吓唬动物的，因为这样，就会提醒或吓跑对象而达不到猎杀的目的。

大家知道，植物的伪装是为了狩猎，而原始人鲜艳复杂的装饰，除了具备吸引异性的功能外，主要是用来震慑其他的部落。再加上排排的长矛、盾牌和龇牙咧嘴的吼叫，巩固和扩大自己的地盘。

尽管原始人已能主动选择色彩，但出于文明程度，他们还只能限于粗犷的单纯层面。

随着国家的建立、宗教的兴起，人类的色彩象征性就趋于复杂了。然而不管如何变化，总体上可归为三种意向：粗犷强烈、富丽堂皇、平静淡雅。

其一，粗犷强烈

物以稀为贵，人类本能地对强烈色彩最感兴趣。

漆黑之夜远处的一点灯光，春季原野的一片野花，荒村野岭中的一幢庙宇，黄昏之际的一抹晚霞，都能引起情绪的亢奋。

这种现象也可以从小孩的绘画中看到：他们愿意选择单纯、鲜艳的色彩，很少采用灰浊的颜料。也可以从纯朴的农村中去体会：逢年过节贴上色彩鲜艳的年画，点缀朴实无华的环境。因此，喜欢鲜艳、强烈的色彩对比，属于人类本能的需要。（图2-14、图2-15）

其二，富丽堂皇

"红酥手，黄藤酒，满墙春色宫墙柳"。

"权威"也是人，在喜欢鲜艳色彩的同时，因为统治秩序的需要，将色彩多加了一层功能，所谓雕栏玉砌、舞榭歌台、骊宫高处入青云。

他们所用的色彩都是极其规范、庄重、华丽大方的，这种具有震慑力的色彩表达

图2-14 鲜艳（局部） 邢毅

像是过节，或者赶集，鲜艳总能给纯朴带来喜庆的气息，尤其红色最讨姑娘们的青睐。

图2-15 图案

民间的形象与色彩都是强烈的。

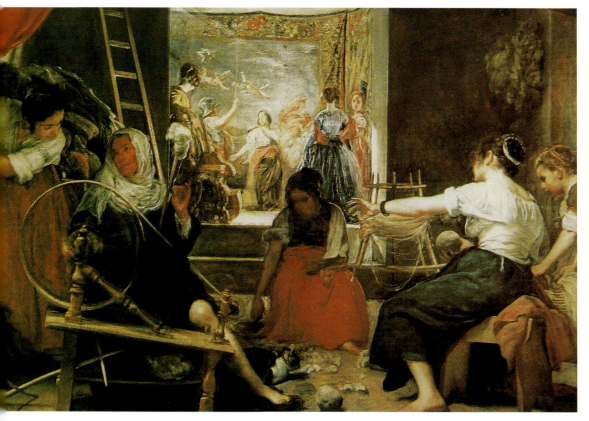

图2-16 委拉斯贵之（西班牙 1599~1660）

委拉斯贵之曾担任宫廷总监，并荣升贵族，他创造出了西班牙绘画历史上最为辉煌的时期。

画面的背景空间，显现出贵妇人华丽、明亮的氛围，而前景却是劳动妇女纯朴的美。据说，右边着白色服饰的，是世界上被描画得最美丽的女性之一，尽管看不见五官。

方式，存在于各国的王宫、教堂、豪门的府邸中，致使下层人望而却步。（图2-16）

宫廷绘画以"金碧山水"为代表，铺满金箔，勾出金线，显示了皇家、贵族的气魄。

其三，平静淡雅

生活的富裕、士族的建立、宗教的思想，使社会相应产生出另一精神层面的追求——淡雅。

宗教的普度众生、求仙脱俗、赎罪精神，致使他们的起居服饰无不体现这一肃然趋势。而文人，一方面推崇"谈笑有鸿儒，往来无白丁"的陋室境界，另一方面则以"青箬笠，绿蓑衣，斜风细雨不须归"的隐士面目出现。

要注意：中国自宋代以来，由原来的"青绿山水"转成以"文人画"的墨色为主流，"墨分五色，不着丹青，以表胸中之逸气"。

现代上层也选用了典雅的色彩，那是因为西方历史上"第三等级❶"获得胜利的缘故。（图2-17~图2-19）

尽管以后有什么样的变种，或者互为穿插，或者相互贬低，色彩的表现都出不了历史所形成的"本能的粗犷强烈、权威的富丽堂皇、精神的平静淡雅"，这三种文化现象。

❶ "第三等级"是18世纪法国大革命的产物。第一、第二等级分别为当时统治阶层的僧侣与贵族，第三等级则指下层的市民、手工业者等，包括后来成为领导阶层的资产阶级。

图2-17 北京大学 张浩达

作品带有一种类似水墨画的情趣,兼有清雅洒落之感。

图 2-18 菩提

北京工业大学 邱坚

也许是黑灰色调的原因,画面总有股宗教脱俗的气息,就连那棵植物也跟菩提树似的。

图 2-19 澈模

掌握灰颜色的调配,是学生色彩入门的第一步。这幅画所追求的是灰蓝色调,其他色彩仅为陪衬。

第三章　经营位置

第一节　主题突出

马蒂斯说:"某种色彩的雪崩是没有力量的,只有色彩被组织安排得配合了艺术家强烈的感情时,它才获得了自身充分的表现"。

复杂与简单,都不是绘画的终极目标,因为画面需要整体感。说白了就是"形式法则",包括构图、比例、节奏、旋律、对比、协调等具体概念。

有两种构成画面的方法:

其一是:像小孩儿涂抹一样。

他们并没有什么完成的概念,只是凭着兴趣与本能去刻画,可以任意增添形象,也可以突然中止。这种画面,属于一种人类自发性的表达意愿,显得无拘无束。

其二是:有意识地经营位置。

潜在的骨架

俗话说:纲举目张。

构图总是第一性的,是绘画的首选。由于视觉有向心的习惯,一般主题都要考虑放置在画面的中心。(图3-1)

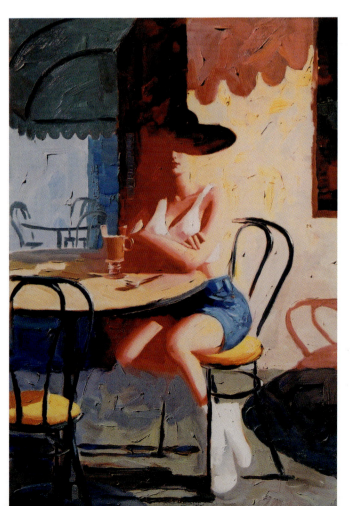

图3-1 美国画家赵天新

主题居中,是构图者首先应该考虑的。

虽然人物处于正中,但她所坐的姿态、周边层次的布局,都是左右变化均衡的。

然而形式法则却认为:过于居中的主题,容易使视觉疲乏;太靠边又会令人不知所措。因此,当你选择主题的位置时,通常要将其上下或左右做适当的偏离,使其既达到视觉集中,又达到富于变化的效果。这就引申出一个概念:最大的构图并不是形象的本身,而是你所看不见的"形式线",也就是我们常说的骨架。(图3-2、图3-3)

每个同学都应该掌握的,是将矩形的纸面分割出"井字"线,这四条线的位置往往是主体形象存身之地。不过你要注意,这四条线上不能同时出现雷同的形象,否则因重复而导致死板,于是又演变出另外几种潜在的构图形式。

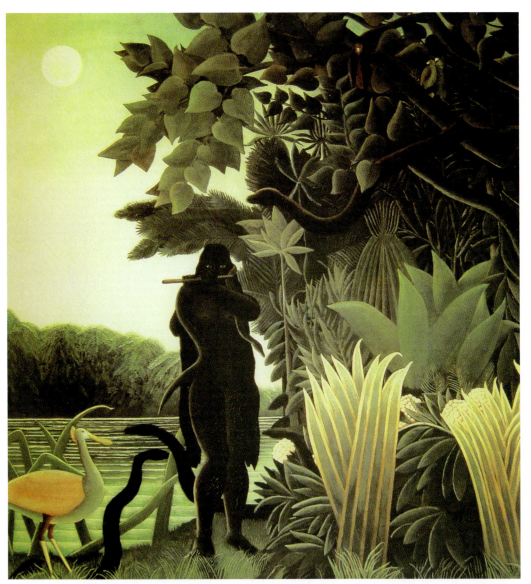

图3-2 卢梭（法国1844～1910）

一般来讲，形象以人物最夺视线，其次动物，再其次植物、大自然。也就是说：凡跟人接近的事物则显得夺目。

你仔细观察一下，几乎所有造型的转折都位于"井"字线附近，显得既有变化又很稳定。

图3-3 澈模

尽管黄颜色属暖色系，但本身也分冷暖。冷黄含蓄稳定，暖黄触目活跃。主题以冷黄颜色半弧形体现，隐含着底大上小的三角趋势，静中有动。

三角形：人类生长在有吸引力的大地上，喜欢和适应底面较稳而上方轻灵的构成方式。纯正三角形由于视觉过正，缺乏动感，所以左右稍有变化的三角形，就备受设计者的青睐。

倒置三角形：与上面的视觉相反，此构图有种向下跑动、不稳定的效果。

水平矩形：具有辽阔宽广的意象，也有台阶式的重复感。（图3-4）

纵向矩形：常给人以神圣崇高或倾泻的意象。（图3-5）

圆形：有回旋、向心的意味。（图3-6～图3-8）

波浪形：美的旋律。（图3-9）

以上所说的构图，都是以潜在的方式出现的，形象的排列需依附着这种趋势。

图3-4 韩眉伦

也看不出什么具象，似游龙走凤？反正在横向摆动。四角的潜色方块恐怕是为了起到视觉的回收作用吧。

图3-5 乡村音乐 蔡智颖

纵向构图。白色的背景与黑色的树干形成稳定底面，黄、红、绿色条状地向上游动，具有轻快活泼的装饰效果。

图3-6 涌 北京建工学院 钟铃

不管黄颜色如何耀眼，只要与红并置在一起总会退避许多，再用黑色框住红色，更使视觉得以集中。

图3-7 席勒（奥地利1889～1918）维也纳分离派

席勒的才气，在现代是很少有人能与之匹敌的，他把"装饰"、"性格"、"感觉"等要素，很怪诞地与"美"结合在一起，以致于直到现在，美国的许多艺术学校都把他的作品当成学生入门的范本。

构图中心以人物拥抱形成主题，白色衬托着黑色的男性，使女性的红色更为醒目，而四周则以黄棕灰色配合环绕。

图 3-8　许文集

　　这是一幅用细"装饰线"为造型框架再表现色块的作品，因此画面显得很锐利。从色彩布局来讲，首先底色为白，再借着浓重的暖色环绕，造成圆形的构图形式。

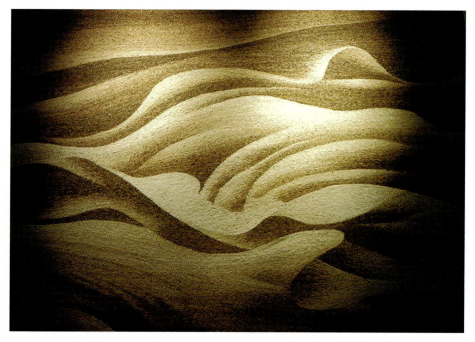

图 3-9　清华美院硕士生　陈谨

　　依然是棕黄色调，形象却转换为横向的波涌，像是沙丘的抒情。

主色块

在"具象"的画面上,主体色彩面积往往不大,其主要目的,是想达到内容的画龙点睛作用;而"抽象"色彩构成,尽管也有以上性质的图例,但大多采用主体面积较大的方式,以造成气势磅礴的效果。(图 3-10)

我们与别人交流,最主要的是为了表明各自的意思,否则再多、再响亮的话语也只会让对方感到莫名其妙。同理,我们之所以收集大量的素材,最终目的仅在于通过有感而发,来获得主题意象。所以,经营位置要以"主题突出"为最高原则。

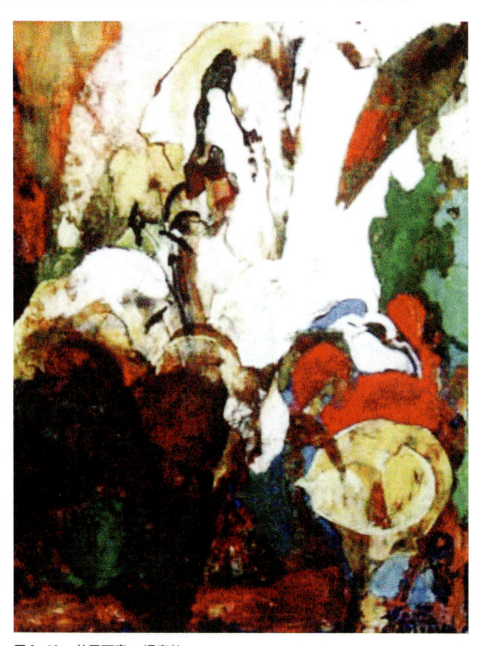

图 3-10　美国画家　妮克丝

绘画抓视觉要点基本上有三种方式:其一,造型。其二,明度。其三,色彩。这一幅,别看画面的红黄色块与绿的对比十分强烈,然而其要点却是在抓明度,白色块形成了视觉中心。

"主峰得需高耸,余峰相随奔驰"。

敏锐地捕捉到主题形象的本领,是至关重要的。它是创造的灵魂、夸张的前提、凝聚的象征、智慧的结晶。甚至可以说是构图的秘诀,包含着感触、归纳、取舍、醒目等多层次的凝聚,并代表着你的判断力。

你必须具备"断章取义"的观念,就是将打动自己的形象,单独、彻底地提取出来,以获得意象的单纯明确性。只有这样,你才会获得构图上的突破与心灵上的自由。

在抽象画中,我们的主题往往以"主色块"的方式出现。它的形状、大小、位置,决定着画面的总趋势、总色调。只有将它安置好了,其他一切复杂的色彩层次也就随之进入秩序了。(图3-11)

许多同学在选择视觉的目标时,并不是这样的,他们爱看复杂的细节、周边的所有,总认为描绘的东西越多,就越表明自己有能力。殊不知,世界的事物是画不完的,什么都想表达,也就什么都降低了价值,画面成了无秩序琐碎的堆砌。

要记住:其他色块只是起着配合作用,而无原则地增加其他强烈的色块,很容易造成喧宾夺主的状况。

图3-11 潋模

同学们应该明白:只要把主体色彩竖立起来,别的层次也就好办了。此作品构图简练,绿色调明确,笔触方向有力,是两色构成的基础范例。

画面,基本上分为横向方形、竖向方形、正方形几种,你首先要考虑到大的主题形象,怎样融入这类方形之中,占据显赫的位置。更干脆地说,就是要使这些方形如何去适合你的主题形象。

通常，横向画框的形象要有水平发展的趋势，竖向画框要有倾泻的意图，正方形画框则要考虑以中心为主的偏移。你需尽量加强这种趋势的力度，让主体形象在平置中获得动感。

主题突出的说法虽然很简单，却是大部分同学经常容易忽略，或没有掌握的基本功。

归纳

如果你具备抓"要点"的实力，那就可以谈谈与之相辅相成的"归纳"。

归纳有"虚"的意向，它给人的感觉是轻松，能够有效地舍弃琐碎与多余，把普通人所迷恋不已的细节化零为整了。在绘画过程中，归纳与抓要点两项是并行操纵的，可以涉及所有你要表达的层面。

例如"形"：你不能同等对待形四周所有的变异，只抓住一个最富有特征的，其余随之淡化处理了。

例如"明度"：你只要抓住最亮的感觉，其余也就相应地弱化了。反之，黑也同样。

例如"色彩"：假如你想以白色块为主，那其余的不管是在位置上，还是在视觉冲击力上，都要有所让步。其他色相以此类推。

只有将"归纳"与"要点"结合起来，才能体现你艺术方面的成熟。

第二节　层　次

"两色构成"

不知一二，焉得三四？

有人以为，画面色块越多就越丰富，还有人认为，色彩构成就是五彩缤纷。其实不然。

原始人画面只有两个层次：主体与背景。你别小看如此，一直到现在，这两个层次依然是画家首先应该考虑的，而且也是最重要的。

再复杂的画面，如果没有简单大层次的控制，没有主题与背景两者的关系，都会出现杂乱无章的效果。毫不夸张地说，如果你没掌握"两色构成"，色彩根本就没入门。

有这种经验，当你拿着自己的作品给老师评判时，他往往会用手指框出一个局部，说：你看，这样的色彩构成多棒，足够了。

其意思显然是指：你原来画面的色彩构成太花了，而这个你并没注意的局部，才反射出色彩构成全部的秘密。

能够从不起眼的地方发现"大的世界"，是悟性的体现。

◇ 抽象色彩构成，并不讲究画面的三度空间感，它有平面构成的意向。所以你先要划分出主体色调与背景色调的区域，确定哪一个是主色调，哪一个为辅助色调，两者之间的关系为对比关系。（图3-12）

对比最大的是互为补色：黄与紫、红与绿、橙与蓝。其次为冷暖色：黄与绿、紫与橙、红与紫棕。

如果两大色块再接近，如褐与黄、绿与蓝，那就很接近同一色调所形成的画了。不过即使如此，你也要区分出主体色调与背景色调的差别。（图3-13）

请记住：不知一二，焉得三四？

图 3-12 澈模

纵向构图，两块红色块参差，富有变化。要知道，大红颜色与黑的组合是很刺激眼球的，轻易不能放置在公共场合。

图 3-13 澈模

蓝与绿的组合，永远是协调的，也是对比不突出的。你可以于画面上再增加少许的其他色相或明度，就能起到画龙点睛的作用。

"三色构成"

伊顿说:"一幅主要由色彩决定其表现力的画,应该从色彩着手发展形状;而一幅强调形状的图画,则应根据形状决定着色"。

在两色构成中,再加上一个中性色块,就形成"三色构成"。

一般,中性色块的作用,是使主色调与背景色调得到适当的调和,从而达到层次丰富目的。

也就是说,色调感觉最大的是"整体单一"性,其次是两色构成,再其次为三色构成。如果大色块的组合,超过了三种以上完全不同的色相,画面很有可能呈现出色彩不明确的效果。

大层次的色相选择是至关重要的,它们是什么颜色,画面就显示出什么样的色彩关系。不管是调子画、装饰画,还是现代纯色体系,如果几块大色块选择得好,画面就漂亮,都会呈现出交相辉映的效果。

因此,表现者关注面积最大的几块色彩布局,就显得尤为关键。能够明确出大色块之间的色相趋势、面积大小、明度差异、分布呼应状况,是同学们最为主要的任务。

例如,主体色相是黄色,第二层次为橙色,背景区域是棕紫色。

例如,主体色相是棕灰色,第二层次为棕黄色,背景区域是灰白色。

例如,主体色相是红色,第二层次为紫红色,背景区域是黑色,等等。(图3-14~图3-20)

同色相的环绕布局

通常,在安排大层次时,是以单一色相为单位的,如:红色层次、蓝色层次、黄色层次、白色层次。需要指出的是,有时它们并不是聚在一起的,而是间隔分布的。

那么它们之间的关系有什么规律呢?

仔细地观察一下图例(图3-21、图3-22):其所分离的同类色相,是以画面中心为轴心,借环绕的方式有机地相呼应的。

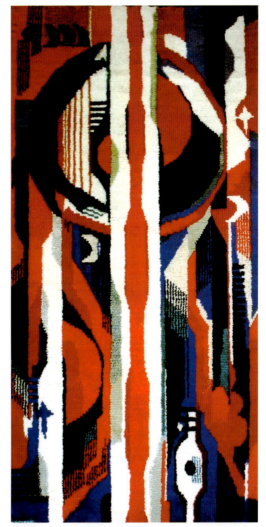

图3-14

图3-15

图3-14 宇宙 韩眉伦

主体的几何"变形长梯形"的垂直构成非常有力与自然,与之搭配的潜在弧形也变化有序,是幅形式感很强的优秀壁挂作品。

从色彩来讲,前层次的白、红结伴而下,沉重的黑为背景,三者形成极佳的衬托关系。

图3-15

画面具有表现派的激情特征。

细看起来,作者的归纳节奏有序,穿插得当:主题层次为橙红的树木,第二层次为背景的蓝色,第三层次为白黑色块。

图 3-16　盛夏　北京建工学院　钟铃

　　作者擅长用情感带动运笔，并不追求形体的严谨性。画面色彩布局为：蓝绿是基调，红为视觉冲击，其他仅为丰富。

图 3-17　美国画家　赵天新

　　此是纽约时代广场的夜景，艺术家对景物的细节毫不在意，仅在表达自己瞬间的色块感觉。暖色系为第一层次，深蓝第二，黑为背景。

图 3-18　澈模

棕橙黄为主题，暖黑为背景，左边的蓝为转换，起透气作用。

图 3-19　许文集

平面装饰风格。

严格来讲，此画属两个层次的画面：单色平涂的漆黑背景与前景复杂的变形。

然而由于前景的蓝色与浅绿对比太过突出，面积又相差不多，有层次分开之感，所以可以看成三个层次的画面。而其他的红黄白色，由于色块面积太小，只能起到点缀、提神、节奏的作用。

图 3-20　澈模

构图趋势为横向曲线跑动，绿灰色调。有三个大层次：主题形象是白色，中间层次为绿色，背景为黑。

请注意笔触顺与逆的追求。

这样，既能产生动感的旋律性，又可建立起整体的秩序性。因此，不管你画面上有多少种色相，只要按照这种办法进行组合，都不会显得零乱。

值得注意的是，各种色相千万不要在体量面积上过于等同，要有主次、疏密、大小的变化，以获得视觉的谐调感。

图 3-21 美国画家 妮克丝

假如你选择的画面色彩繁多，而且每个色块的面积都不大时，那就要考虑"环绕构成"方式。它能使庞杂的色彩得到秩序性的安置。

这幅作品，除了白色块获得视觉集中效果外，其他的红色相、黄绿色相、蓝色相、黑色相，都是环绕着中心展开的。

图 3-22 美国画家 赵天新

再提醒一遍："环绕中心构成"，是大部分教科书所未引为重视的方式，却非常有效，并可以引申到许多其他造型领域。

画面分为两大色相体系旋转：一是以人体的暖色为主轴，黄、棕、红紧密伴随；二是背景的冷色系——蓝、绿相互穿插。

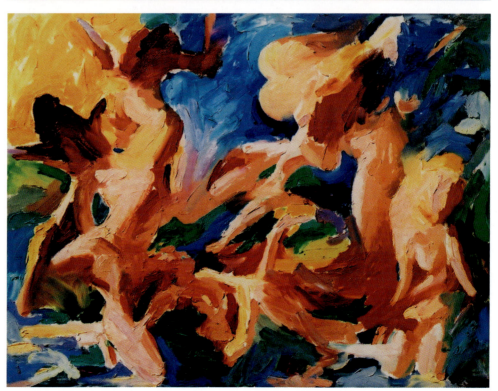

局部的渐次变化

◇提示：在这些大色块中，通常还存在着许多小色块，甚至局部含有强烈的补色及明度的小对比。我们把这种现象叫做：层次中套着层次，有画龙点睛的意味。

但也要清楚，这些小的色块变化，甚至强烈的突变，是起不到画面整体色彩作用的。所以同学千万不要一开始，就钻到局部细小变化的表现中去，这样尽管红、黄、蓝、绿色非常艳丽，但退到远处一看，画面是花的。

当大层次区域确立后，一般局部处理有两种手法。

一是平涂，这种方式的画面带有装饰与现代味道。（图3-23）

二是富有明度、色彩、笔触的变化，人们常称之为：具有绘画感。

平涂的技法很简洁，不用过多地描述，这里主要介绍第二种手法。

同学们不要一看到别人画面色彩斑斓，就五颜六色地跟着胡上，这样做，很容易破坏整体的色彩效果。这时需平静地坐下来，细心地审视、判断一下，马上就可以发现它们内在的规律了。这规律会让你出乎意料：局部色彩的处理是以"渐次变化"为基础的。

比如，在红色块中，可以有紫红、棕红、深红甚至红绿，逐次向鲜红过渡；

比如，在黄色块中，可以有棕黄、赭黄、土黄甚至黄绿，逐次向鲜黄过渡；

比如，在蓝色块中，可以有褐蓝、红蓝、普蓝，逐次向鲜蓝过渡。

以此类推。

在整体得到控制的前提下，再去追求其中的冷暖甚至补色对比，画面就不至于显得过花了。（图3-24～图3-26）

图3-23 许文集

背景为平涂单一的色相，目的为了烘托出前面层次多变的小色块，造成视觉的"后松前紧"。

虽然前面层次色彩是多变的，但每个色块也都是采取单一色相平涂而成，富有东方图案气息。

图 3-24　许文集

虽然整体色相都是环绕跳跃呼应的，但因为"鸟头"的趋势向左，由此获得活泼的横向感。

图 3-25　瀲模

蓝色调是抒情的，也是宁静的。为使画面获得动态，除了整体造型趋势向右飘动外，再加上冷味的亮黄色给与色调的变化。

图 3-26 澈模

葵花由于很大，表现起来会产生力量感。此作品为典型的三种层次画面：主调是橙黄，背景是深棕，中间发红的层次起到缓冲的作用。

第三节　形的构成

古希腊的毕达哥拉斯派认为：艺术美的根本在于数的概念，其规律造成了宇宙的和谐与秩序性。

他们所探求出的"黄金律"，影响了整个古希腊、古罗马的造型艺术发展。最后由法国哲学家笛卡儿在理论上系统起来，形成完整的古典主义体系。

我们平常所看到海螺的涡轮、蝴蝶的纹理，感觉很美，其实内在的比例关系非常接近这个"黄金律"。你可以留神一下自己的五官、骨骼以及周边的书本、门窗、建筑的比例关系，会惊讶地发现它们大多也都含有"黄金律"的性质。

◇ 形的"美"，是基于整体的变化性。

我们从最基点来分析："形"的起因在于"点"，它的延长是"线"，而两者的单独存在都构不成形态。点的放大、线的合抱或并列，"形"就产生了。

正圆、正方、正三角都是最基础的"完形"，人们之所以对其不满意，在于它们的周边过于对称，于是黄金比例的"矩形"、"椭圆"、"不等边三角形"开始广泛被世人所称赞。然而从绘画变化的心理来说，这些形状还是过于机械，由此引发出"变异长梯形"的普及，它综合了以上三种形态的特点，而且没有任何一边是相同的。

请注意：我们绘画所采用大部分的形，是建立在"变异长梯形"基础上的，而且它们通常都是以"自然化"、"暗藏虚拟"形态显现的。

虽然我们不能僵死地按照数学的模式来运作绘画，也不能限定每个同学必须采取什么形态，因为艺术创作是很个性化的。但我们所强调的是，"形式美"内在的规律在于"比例"。这些潜在的、隐性的、模糊的"几何比例"因素，应该通过感觉体现出来。

"写意之形"

"形"最有魅力的地方不在于准确，而在于"有形"。它们有机地构成起来，将会给画面带来内在的张力。

先用线勾出画面的形状再填色的造型方式对于"形"来讲，会显得非常清晰。（图3-27～图3-29）

但另一种构成方式，形与形之间的衔接有些地方是隐性的，就像水彩中的湿接一样给人以雾状的感觉，而有些地方，衔接却是对比的，相互之间形成强烈的分离。如果能将这两者巧妙地结合起来，就造成了"松与紧"、"虚与实"的整体效果。

尽管你追求画面的虚实感，但每个色块都应该具有潜在的"几何形"，不管任何层次，它的外轮廓形状都应该富有美感。

许多同学不太顾及这种形状的讲究，只追求色块内部的变化，致使画面缺乏造型的力度。（图3-30、图3-31）

◇"几何形"的色块构成，显然比"线条状"的组合更富有色彩造型特征。因此同学们在追求局部色彩变化时，尽量有一种概括、归纳的视觉意识，把"色块"构成作为主要的表现手段。

再有，形与形之间的构成最忌讳到处出现大小、等距的雷同，这样会令人感到紧张、琐碎。因为它违背了形式法则中的疏密、聚散原则。

图 3-27　澈模

横向构图，肌理效果很是突出。虽然是冷色调，但主层次是由黄蓝两色组合而成的，致使视觉很丰富。

图3-28 自然 韩眉伦

凸凸凹凹的绒毯，其温暖、亲切感很容易让人产生触摸的意向。从色彩布局来讲，漂亮的黄红作为第一打动，响亮的蓝绿为辅助，黑色仅属衬托，白色则为透气。

图3-29 许文集

由绿蓝、黑、白三色构成的画面，并带有民族服饰的装饰图案味道。

图 3-30 北京工业大学 邱坚

人物与花，形成了前后两个大层次。造型特征为"带圆的长梯形"，既有阳刚的一面，也有阴柔的一面，处处如此，将产生风格统一的效果。

趋势与对立

大趋势，通常是讲画面整体的方向性，有股旋律、运动的味道。可大家知道，没有对立的事物会让要素的性格模糊不清，给人印象十分软弱。

比如，礼花如果放在阳光灿烂的白天，则淡然无色；茫茫雪原穿着白色的斗篷，也会避人眼目。

只有增加"对立"的机制，各种要素才会明确而清晰起来，画面的力量也就得到了具体的体现。在优秀作品中，画面的各种色块也是相互有机地咬合着的，形成既有大的趋势又有对立的因素。因此我们认知，和谐不可能是孤立的，它必须得到矛盾的辅佐；

图3-31 赛如斯（1864~1927）

"有形",要比"形准"更接近艺术的本质。画面的形象虽不"规矩",却暗含着"几何"形态,非常生动与大气。

美也是如此,有人称之为"对立的统一"。

矛盾过大,使人紧张;对立很小,显得柔顺。

拿"两色构成"分析:主体色块决定之后,你就要策划与之对立的辅助色块,考虑到它将会起到怎样的烘托作用,怎样才能获得视觉上的生动、力量感。

主题色块明度为白,它的背景通常会衬托为黑;主题色块色彩为黄,背景通常会带有紫味……

再说一遍,没有流畅的趋势,画面缺乏旋律感;没有对立,则缺乏力量。(图3-32、图3-33)

图 3-32　澈模

尽管有点像山涧溪水，其实仅为黑与白的抽象组合。要注意作者对大层次之间的外轮廓是非常在意的，包括聚散、比例、虚实。

图 3-33　韩眉伦

云山雾罩，树木葱葱，夹杂着城镇的庞杂，给人感觉如同远距离观看景象。

明度对比属于色彩的根基，失去了这点，即使你颜色再丰富，也会显得杂乱无章。此画，是按照黑白秩序排列而成的。

呼 应

呼应是指：同一层次、同一色相，在画面另外区域的出现，带有聚散、节奏的跳跃感。

典型的呼应性案例体现在太极图。它是由黑、白两个色块相互旋转缠绕的，但是，黑集团之中有白色的圆点，反之，在白集团中也有黑色的圆点。这白点与白色块之间，黑点与黑色块之间就形成了呼应关系。

明确了这个道理，你就可以随意发挥了，不但能用于大布局中，同时也能发挥在层次中的层次上。造成黑中有白，白中有黑，你中有我，我中有你的呼应效果，画面中产生出内在的节奏感。

例如，一块以红颜色为主的色调，在间离的地方以较小面积再次出现，通常，是处于原主色块完全对立的地方。

例如，主色白布局在下方，呼应就在斜上方；主体棕色处于右侧，呼应就在左侧。

蓝也如是，黄也如是，以此类推。（图3-34、图3-35）

图3-34 邱坚

竖构图，暖色调，如果没有冷味的紫灰，画面就显得浮躁了。主体造型呈长矩形纵向摆动，周边给与横向的"矛盾"，两者相辅相成显得有机。

图 3-35　澈模

在过于压抑的岩石底下，流动起白色的浪花，增添了一种轻松的痕迹。

右上角的白，是与底下的白集团相呼应的，使同类色块产生聚散的效果。

还有一种同层次的组合方式，那就是"引申"色块。

于主色块边缘的一侧方向，抛洒出同色相、同明度的线形或小色块，有点若即若离的状态。与呼应稍有不同，它具有连接的特点。（图 3-36、图 3-37）

这种方式，可以令同层次的色块，增加线与面、主与次、大与小的对比变化。

要注意：同层次相互呼应的色块，其色相、明度之间并不是完全一样的，最好它们之间略有变化，而获得丰富感，以不与其他大层次混淆为度。

图 3-36　澈模

静与动，是艺术家所爱表现的两种形态。由主色块的边缘，向外抛洒着连续同类色，很有动感。

图 3-37　北京工业大学　邱坚

　　虽然主体色彩间隔有节奏地跳跃着,实际上此画构图仅为上下两个呼应的大层次,以人物为主的黑灰及背景的白。再于各自中进行黑白反向小穿插,如白布局中的莲蓬,人物衣领的白色块。

第四章　创作意象

大学生，可以说，已经度过了情感为主流的时期，开始向理性、自我反思的领域跨进。可许多同学并没有意识到这一点，依旧停留在以往模仿、被动的接受方式上，导致自身在"建立理性基础"阶段的弱化。

第一节　主题与素材

意大利哲学家维柯（1668-1744）说："记忆有三个不同的作用，当记住事物时，就是记忆；当改变或模仿时，就是想像；当把诸关系作出较妥当的安排时，就是发明与创造"。

我们平时做事，都是按照早已订好的目标或习惯去干，随着熟练程度的增长，你的效率就会越来越高，成果日积月累。

艺术创造不同于普通工作，它的难度要大得多，如果它要是容易的话，也就不会被赋予那么多赞美的词藻了。正像亚里士多德[1]所说："创造就是赋予物质以形式，它的原则在于创造者的灵魂，而不在于创造材料。因此，艺术跟善行一样，它永远跟困难打交道。"

并且，即使你已成功地创立出自己的一种风格，连续画了许多类似的作品，可随着时间的延续，内心的"创新动力"致使你所面对的往往又是"苦思"的开始。尤其是在你准备转换风格的时候，由于需要舍弃原有的习惯，会经常感到迷惘。（图4-1）

积累

经验的积累、理论的充实，会成为你创作的基础。但要注意：不管你有多厚的修养，当面对全新的创造时，都显得"匮乏"。

因为修养只能起到"段位"的作用，而创造则以"崭新"为标志，是一种属于社会层面的、带有独特的自圆其说符号。

要获得这一结局，单凭书本、老师所灌输的知识和技法显然是不够的。那些，充其量也只能是属于基础层面的。你首先要更换自己以往所熟悉的观念，重新审视自身的创造意图。与此同时，你还必须拓宽信息渠道，去搜集大量的素材。

素材太少，别人也很容易达到，那你的创造就形不成崭新、独特的符号。

有些同学问："是否只有当主题观念明确后，搜集素材才有效率？"

说法虽然有一定道理，可谁又能在缺少信息的情况下，而获得主题观念的明确呢？我们说，大部分具有崭新意义的创作，都是在困惑、迷茫、旧有习惯干扰的过程中获得的。

古代获取信息主要依靠三条渠道。

[1] 亚里士多德（希腊　公元前4世纪）主观唯物主义，是欧洲美学思想的奠基人。著作四百多卷，几乎涉及了所有的自然科学与社会科学领域，其认识方法为：运用归纳及演绎法，把思辨与经验结合起来，尤其擅长从个别到一般的归纳法。

图 4-1　汪子雄

　　创作，总要以崭新的面貌出现，可其背后，往往是形式法则作为支撑。作者于背景蓝黄色调的中央，矗立起黑色的形式构成，形成视觉冲击力。

其一为："秀才不出门，便知天下事"，也就是通过视觉的浏览来获得素材的启迪，具有广泛性；

其二为："与君一席话，胜读十年书"， 强调与高手交流的效率，具有经典、凝聚、灵动的启示性；

其三为："一次遭蛇咬，三年怕草绳"， 预示实践具有刻骨铭心的意味。

现代，尽管交流形式变化万千，但归纳起来依然逃不出这三条渠道。

灵感在于偶得，主题起于素材，观念出于实践，属于矛盾的相辅相成。总之你要明确：积累素材是甘心情愿的，时间也是相对漫长的。因为越往上，所付出的也就越多，体现厚积薄发。

避免平庸

作为普通老百姓所鉴赏的，往往是根据社会上习惯的认可，尤其会对画面的写实精细而赞叹不已。他们不会从艺术整体演变的角度来阐述艺术作品。

作为学生，其鉴赏力要比老百姓宽广得多，可以通过历史的对比，来衡定此件艺术作品的水平。但局限在于，他们的实际操作由于过多滞留在基础的概念上，因此不容易焕发出对艺术刻骨铭心的犀利。

个人的喜爱、基础的扎实，都不能对其带有过多的贬义。然而问题是，艺术是人类文化现象最为活泼的形式，一个时间段挺喜闻乐见的作品，突然观众就看腻了，而且随着信息时代的发展，这种状况会愈演愈烈。

平庸，常带有很一般的含义，除了司空见惯，还有一种俗不可耐的意味。我们常谈到的"大俗就是大雅"。这里面的"俗"似乎就是平庸，但由于前边加了一个"大"字，就显得不一般了，它具有历史的穿凿性。当然也包含人们过多地追求时髦，而使过去的平凡显得珍贵。

可不管这个"大俗"多么具有传统的原创性，都要与当今的意识进行碰撞，如果单单将历史的形象原封不动地搬过来，那不属于创造，只是再现。

真正具有创造力的人与众不同的是，他们带有对"真理"怀疑的态度。假如能从怀疑的审视中看到了破绽，那么创造的契机就来临了，正如大师赖特所说："啊呀，我不相信人们为什么要建造这样丑陋的房子？"于是，他开创了一个新的时代。

看不见丑，怎样去构筑美？

艺术是什么呢？

黑格尔[1]把艺术分为三种类型：象征、古典、浪漫。他对"浪漫"是这样解释的："精神提升到返回精神的本身，它就从本身获得它的对象。而且，在这种精神与本身的统一中，感觉到，并且认识到自己了"。

美国20世纪实用主义哲学家杜威说："在激动中的宁静，就是艺术的特征"。

"每一个伟大的艺术家所创造的，都是一个全新的世界。在这个世界里，一切原为人所熟悉的事物，都有一种从未见过的外表。这个新奇的外表，并没有歪曲或背叛这些事物的本质，而是以一种扣人心弦的新奇、启发作用的方式，重新解释那些古老的真理。一个艺术家，不应该让幻想有喘息的机会，应该运用自己创造的样式，将观赏者全部想像活动吸引住"。

因此，我们的学生在进入到"创造"领域的时候，应该很明确地排斥以往大家所常

[1] 黑格尔（德 1749～1831）古典美学的集大成者，其重要观点为：美是理念的感性显现。

见的、自己所习惯的表现形式，借以避免平庸。即使选择了历史性符号，也要与崭新的现代意识碰撞，与你自己现实的感悟碰撞。这样，我们的作品，就能进入到一个生机勃勃的想像局面中来。

挑战习惯

想像、创造从来都是跟以往打交道，人不可能在大脑一片空白的情况下，创造出什么东西来。它之所以给人"无中生有"的印象，在于它起码要用两种完全不同的要素进行碰撞，所导致的结晶才会令人感到新意。

当同学们面对新的挑战时，千万不要呆在往日的积淀中苦思冥想，尽量避免以固定的方式去获得主题与灵感。因为这样做，非常容易使你在旧有的思路里绕圈子。就像有些人规范了诸多的现象而获得了经验，结果把自己限制起来，习惯于以往的题材、手法、观念，一旦碰到"创新"的要求，往往无所适从。

其实每个人都有自己的交流圈，也就是说，有固定谈得来的朋友，彼此路数熟悉，相互理解。可你要认识到这种交流的范围，往往是很局限的，它只能是以往完善的继续，不容易产生崭新灵感的启示。随着时间的无限积淀，这种交流方式还可能导致思维的僵化，甚至客套，而无所事事。

再举个例子：谁都知道，一个人的成功需要机遇。

许多同学把这种机遇的希望，寄托给所谓很有实力的老朋友。而实际情况是，旧日朋友所给予你"成功机遇"的可能性是很小的，因为两人彼此太熟悉、太类同了。由于缺乏"距离感"，相互之间迸发不出钦慕的激情，大多只能起到帮助、交流、牵线作用。

一个人的成功，往往是经过自己的努力所具备的实力，再加上你原来根本不认识的人，双方鉴赏与利益平台的合作偶成。（图4-2、图4-3）

图4-2 马明菲

这是学生写生稍许提炼色彩的过程。以接近白色为视觉中心，然后运作黄、红、绿、蓝的环绕。

图 4-3　澈模
初衷，只期盼不出现任何具象细节，结果还是很像风景，但主要目的还是达到了。
画面大层次很简单——红色相的前景与暗绿色的背景。

　　同学们，其实挑战习惯挺有趣味的，请开动你自己最初对社会好奇的心理，不单单是多找一个人、多上几次电脑、多动几次手，而是要获得更新的整体观念。要明白，创造的底线在于夸张，想像的灵感在于断章取义，与众不同的诀窍在于反向思维。

　　你要毅然地走出去，也许在原野，也许在睡觉前的偶然，在发呆的一瞬，包括水塘、土丘、山脉、乌云、沙石、斑驳、肌理……历史与材料、实力与敌人、习惯与偶然……一句话，在你意想不到的地方。

　　当大家都沉浸在粗野的浪漫之中时，你不妨加入典雅的机制；当大家都在讴歌钢铁的伟大时，你不妨将木头与之碰撞一下；当权威提出"行万里路"时，你不妨留心一下自己的周围，因为"细腻"是大师另一个成立的前提，它能从一般中提炼出与众不同的端倪。

　　电子照相机的完善，给与收集素材以极大的方便，它可以不用闪光灯就能拍摄到较暗环境的景象，这是以往难以想像的。虽然如此，但假如你仅像平常一样地取景，结局显然会平庸如故。因此，你是否应该考虑趴到地面？是否应该将相机贴近素材？是否……

　　总之，创造需要转换角度、不同要素的组合。（图4-4～图4-9）

图4-4 北京工业大学 邱坚

　　看样子不出现人物符号,作者是很不习惯的。然而她真实目的是在用色彩分割平面,黑白灰属于原始基调,橙与绿的穿插才是此刻的感触。

图4-5 鱼 北京工业大学 邱坚

黑白灰依然如故，淡雅体现了心灵的潜意识。

图4-6 北京工业大学 邱坚

与图4-4、图4-5两张所不同的是，此画增加了形象的透视和转换，成了蓝绿为主的色调。

图 4-7

趣味？抽象？工业？反正是排除传统写实。在现今，这种画面是不足为奇的，但可以想像在那个时代，大师的视角都是令人瞠目结舌的。

图 4-8 韩眉伦

带学生到小镇实习，留下了这种印象。

其构成特点为：不管背景如何缥缈，都用黑色的长方形式给予定格。而且用这么大面积的抽象黑色作为视觉中心，是需要魄力的。

图 4-9　张婷

　　这张画虽是写实风格的，但里面具备着抽象要素。蓝色与暖灰的构成十分自然，结构的松紧也如是。你能找到画面的视觉中心吗？

第二节　想像的动力

　　事实证明，导致一个人创造热情的途径是多方面的，并不只是通常所宣扬的"为了神圣的理想而奋斗"。我们从"赞扬"、"摆脱不利"、"反应速度"、"孤独"几方面来进行阐述。

赞扬

　　思维与感觉之间联结的桥梁，即是想像。

　　对社会而言，能够引起同学想像力勃发的，是许多教育工作者知道但运用不充分的——那就是"赞扬"。赞扬与鼓励对于创造者来讲，是最积极的动力。

　　训斥、批评、找错也是老师常用的手段，其目的也是企图对象有所进步，然而却没有赞扬来得积极。行为心理学家认为："富有创造的人，大多肯定是受到了某种不可预测的奖励，使创造者在其所做的结果中，得到了快感，继而，促使他们产生出一发不可收拾的连续类似行为"。

　　从现今风靡的游戏机看，青少年在疯狂、废寝忘食地贪玩时，绝对是获得了不断的肯定，由此他们的熟练程度与反应能力，都是匪夷所思的。

　　因为得到了鼓励、赞扬，其自信心就必然强劲，所引发的兴趣也会愈发的多，从概率的角度来看，其成功的机会自然也会增大。如果将赞扬再与习惯结成了同盟，每天早上一醒来就渴望去干事，其力量是非常强大的，甚至是可怕的。

自信

自信，谁都想获得。

仅从主观上想想这两个字是很容易的，可你的潜意识却不同意。它深层次的客观性，对于你所传递的信息有恐惧、抵触。因为，最实际的自信来自于实力。

毋庸置疑，每个人在面对新的挑战时，或多或少会感到有点"恐惧感"。这种恐惧将是成功巨大的敌人。主意识以"暗示"的方式向潜意识挑战，是一种增强自信心理非常有效的方式，甚至能达到"明知是假，信以为真"的境界。

"暗示"与宣传所不同的，在于不表面说出来，通常归于个人心理活动范畴，所运用的都是积极向上、夸奖为主的语言。

"潜意识隐含着一股令人难以想像的推动力，它能使你的感情或情绪丰富明朗化，蛰伏的思想源源而出。这股伟大的力量虽然存在，但始终处于冬眠的状态中，必须靠着不断的自我提升才能使它醒来"。

你首先要有一种对成功追求巨大的愿望，相信自己会成功，相信在你的潜意识中有一股难以想像的力量，并以积极的心态，激活内心酣睡的巨人。随着不断的自我提升，那股暗藏的能量必将涌现出来，最终，它足可令你的行为具有非凡的创造性。

"不是猛龙不过江。"

你想得到吗？其实最有效获得自信心的方式，就是"当着别人的面，自己真诚地夸奖自己"，即使对方表现出疑义，也不退缩。

它的难度在于有悖于国人的传统道德，容易引起别人的反感，觉得你太爱吹牛，所以你的表达要有一定的技巧性。通常要以谦虚作为表达的反衬，与夸奖形成相辅相成，这样就可以缓冲过于"张狂"的压力。

如果你真的建立起这种"自我表扬"的习惯，势必会在未来创作和个人的气质上，获得不可思议的成功。不过，请记住"真诚"两字。（图4-10、图4-11）

图4-10 许文集

一看，就想起了毕加索，再看，又觉得像中国变形钢笔线描，反正是一种交融。在蓝色的统一下，所变换的线条、色块共分为四个层次，显得秩序井然。

图 4-11

画"花"这种题材,最适合"色块向心环绕"的形式,它能使繁琐得以整顿。从真实意义来讲,背景是不可能出现这样色彩效果的,而从艺术角度看,这种效果却愈发五彩缤纷,主题与背景含蓄到一起了。

摆脱不利

奋斗的人常带有穷困、破落的情结。这些人的欲望有一个共同特点，那就是：对现状的不满足。我们称之为："拿破仑情结"。

他们之所以发奋，很可能仅是为改变地位的窘迫，或者要平衡那曾受到伤害的自尊心，或者是利益的驱动，或者孤独中的消遣。总之，在潜意识中有一种力图"摆脱不利"的倔强感。由此，他们在接触外在世界时，就会显得异常敏感，致使其创造行为比常人都要执著、犀利与强烈。

当我们遇到困境或不利时，未必是件坏事，本能的平衡心理将激发出极大的动力，能做出平常人所不可思议的事情来。同学们需要理解与利用这种状况，而千万不要养成碰到困惑就逃避的习惯，结果丧失了难得"升段位"时机。你要知道，在同层次中，最多超不过20%的人能获得如此心态。

反之，我们判断：停留在以往成就上的满足，是创造最大的障碍。

从好的方面解读，称之为知足者常乐。从贬义上来讲，一旦什么都感觉满足了，你的活力也就停止了。所以，许多人定出很崇高的理想，几十年如一日地奋斗，跟老黄牛似的，我们评价为：大智若愚。

反应快

"成功哲学"其中的一个条件就是：反应快。

快，使你自信；快，令你兴趣盎然；快，让你倍感轻松。

思维敏捷、领悟快的学生，肯定要大大优势于迟钝者。他们对主题理解的清晰、秩序建立的合理、要素构成的敏捷、形象转移的迅速。由于较少受到过份的压抑，反应快的同学在学习中所获得的乐趣就多，其耐力自然也会大幅度地提高。

这种"快"，并不是依照对事物的逐渐推移来获得的，也不是单靠时间的短促性所决定的，而是善于"灵机一动"，抓住了对象整体的精髓，有感而发，有一种悟性、灵感、归纳的味道。

许多同学不注意培养自己"快速凝聚"的素质，缺乏对待事物的归纳力度，成天面对着广泛的知识而发愁。其结果越学越苦，越苦越累，越累效率越低，最终连兴趣与自信心都没了。

快的优点是效率高，意图明确有力；而缺点可能是因过于自信，引起作品的简单化。对此，你可以通过"千锤百炼"的概念，在不断的反复中，把反应的机制加进去，促使自己的作品具有深厚的意向，两者的矛盾也就迎刃而解了。

有人提出异议："光提倡学习的效率，刻苦精神怎么办？"

"快"与"刻苦"的确是矛盾的，然而两者之间并不敌对，应该相辅相成。

刻苦的目的，并不是追求"很累"，只不过要求你对"博大的知识体系有个消化的恒心"。我们不是真的需要"愚公"来搬掉两座大山，而是提倡他的精神。换句话讲，我们要以不断反应快的趣味，来协调持之以恒所带来的劳累。

还有，如果周围有非常"精明麻利"的人，你要善于模仿其气质，能拿来尽量拿来。如果周围尽是"犹豫迟钝"的人，你反而要愈发地表现自己的速度。以上两点是相对互用的，久而久之，反应速度就上去了。

孤 独

世界诱惑之大,今天想发财,明天想做学问,后天想当官,表面上热闹非凡,到头来都是半瓶子瞎晃当。古人云:"无为在歧路,儿女共沾巾。"指的就是这种目标不明确的人。

一个人要想成功,没有专一的目标是不可能的,都必须耐得了寂寞,熬得过孤独。

从创作角度讲,奇迹的发生在于想像力的灵化。然而任何美妙的想法、情感的冲动,都必须通过"形式"表达出来。因此,你要想深入、完整,将偶得转化为形式,就必须有个稳定、安静的状态,给予自圆其说所必需的时间。

我们把这种状态叫做"孤独"。

孤独的力量是伟大的,它迫使你无处可去,只能把过剩的精力与烦躁发泄到自身的表现中。它不会因为过多的生活琐事而分忧,它的成果绝对可以震撼外面喧嚣杂乱的世界。

◇ 给一个告诫:如果你正在运作的半途中,哪怕是自己所尊敬的人物,也不要轻易养成让他随时观看、评论或者提出修改意见的习惯。因为这样做,会破坏自己创作初衷,而失去宝贵的自我。

让别人提意见、看画的目的,在于期盼获得启示或弥补自己的不足,通常结局也能达到这个效果。然而,假如你已养成了这种习惯,那是非常可怕的。不但会减弱自己的想像能力,而且还会变得性格软弱,处事优柔寡断,丧失最为可贵的自信心理。

艺术家需要某种固执,因为职业的性质需要独特。一念之差,差之千里。

所以,不管完成一幅作品需要几天,你都要真诚地相信自己,以最大限度保持热情状态,一气呵成地将其完成。在过程中,如果出现苦恼,也尽量通过自己的孤独进行反思、琢磨,直至获得自圆其说为止。

之后,再邀请他人的参与,那就无可厚非了。但还是要注意,被人评判是以获得赞扬为主要目的。(图4-12~图4-14)

图4-12 清华大学 李晓东

作者是位建筑师,偶然信手一挥,绘画产生了。

为什么绝大多数建筑师都对美术表示尊敬呢?那是因为两者都是以造型特征展现于世的。而且,美术对于造型的表现是纯粹的、系统的、犀利的,甚至可以说是深层次的。假如你连"造型"都不感兴趣的话,那可以想像在今后建筑的设计学习中,将会何等的困惑。

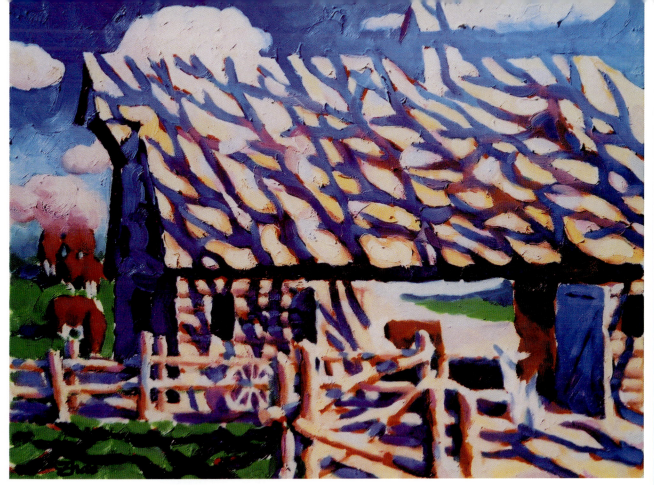

图4-13 美国画家 赵天新

蓝天、白天,树影、阳光,在作者的追求中,形成了类似光效应的结局。

图4-14 澈模

最初只是一个纵向构图,画着,画着,就变成了岩石沟壑,还长满了青苔草迹。不过画面如果太像真实景象的话,抽象要素也就随之薄弱了。

第三节　有感而发

维柯说："推理愈薄弱，想像力也就成比例地愈旺盛"。

"有感而发"属于潜意识的冲动。它另一个解读就是灵感，也有人比喻为顿悟。对漫长的探索来说，它具有突变性质，而且通常是以随机的方式走进你的领域，使你兴趣盎然。

有些同学问："我没有感觉怎么办？"

没有感觉是个很糟糕的事，即使画了，意义也不大。只有一条路可以改变此种状况，那就是培养自己的感觉。

如果你每天真的培养了，"有感"来临的机遇也真的会出现。

随机

我们知道，越是无关的事物，你干起来就越显得轻松、没有压力。

欧阳修（宋1007~1072）说："余所作文章多在三上，乃马上、枕上、厕上。盖为此尤可以属思尔"。

这说明，人在苦思冥想无法解决的问题，反而会在一片清虚的时刻豁然开朗。

例如：

被要求写一篇文章，由于太想写好，左措辞，右理论，各种考虑繁多，结果反而枯燥。而在困惑之余，信手写出一篇其他内容的随感，却很生动。

例如：

人在创造过程中，大脑皮层往往存在着大量极为复杂的信息。可你一味的紧张，劳累，会更加重信息的矛盾混乱化，使它们长时间都不得以综合，导致行为不能适从。

有人提示："如果你对一个问题挣扎了太长的时间，仍然没有显著的进展，最好不要去想它，暂时不做任何决定，让这问题在睡眠中自然地解决。因为在没有太多意识干扰时，反而是最佳的工作时机"。

"由于睡眠是处于轻松之中，大脑的氧气就会突然的充足，即使不想了，其实在头脑的内部依然进行着信息的相互组合，非常有可能是新观念诞生的良机"。

鉴于以上的经验，建议你在苦思之余，故意地站起来上趟厕所；或背着手在屋里来回踱步；或睡梦前的惬意，偶尔，出去与高手聊聊。这样，必然会给你带来意想不到的好处。

只有那些冥顽不化的人，不会利用这虚幻、随机的瞬间，以其固执的疲劳习惯原地乱转，结果引发不了新观念的诞生。（图4-15、图4-16）

判断力

要想改变自己，从局部调整是不能起什么作用的，只有从大的方面着想，连根彻底地反思，才具有成功的意义。我们把这种"从大的方面来认知"称作判断力。它并不是对单一现象的肯定，而是一种对综合关系、整体秩序的决断。

在课堂上，学生经常会问：老师，您觉得我画面哪里需要改进？

老师可能会说：加强黑白对比。

学生改了。一会儿又问：我哪里还有错？

老师说：这里应该虚一些，那里应该实一点儿。

又改了。一会儿再问：您看看，这样算完成了吗？

学生积极主动的询问本无可挑剔，关键在于过于频繁。要明白，即使你听了老师的建议，改正后也许这张画的效果确实好了，可于你自己的大局判断，是没什么效能的，它并不能使你从整体上获得新生。尤其你有了依赖别人的习惯，那更为糟糕，丧失了自己为解决问题的主角位置。

最好，你要学会问自己几个什么？"为什么要黑白对比？""什么叫虚实？"甚至"什么被称作造型？"也就是我们常说的，要学会转换角度看问题。

请牢牢记住：只有从大的方面挑战自己，增强自身的判断力，才具备成功的可能性。

表现过程

"有感而发"由两部分构成。

一、有感：

有人说："没有目标的生命，就像没有船长的船，永远只会在海上漂泊而不能到达彼岸"。

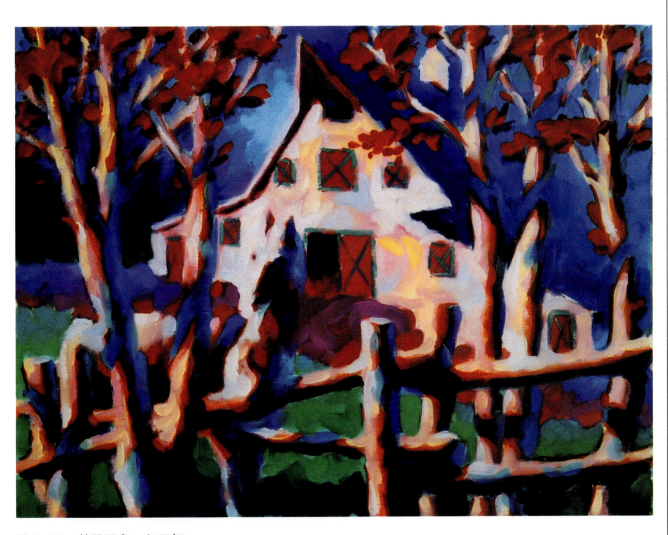

图 4-15　美国画家　赵天新

说实在的，这张画在冷暖色相的节奏转换上有点平均，而且主题形象也过于居中。然而艺术家还是被阳光打动了，兴致勃勃地描绘着这一切。

图 4-16 澈模

水漫原野，这个普通题材被多少艺术家所表现？结果折腾来倒过去，抹不去的写实痕迹。由此，还需要画家在深层次上给与自己更彻底的挑战。

在创造的过程中，你要理解绝大部分是劳而无功的，相互矛盾的，令人犹豫的，为没发现目标而苦恼的。然而只要坚持下去，终归你会在各类素材的碰撞中，会为得到一种启示、一种与自己共鸣的主题而感到激动。

这种激动就是原始冲动，虽然具体形象的完善还有点朦胧，但心里已然确立了表达的方向和秩序，凝聚着你所要的艺术符号。

二、而发：

机不可失，时不再来。要知道，灵感经常稍纵即逝，你一定要将它的模式，尽快有条理地记录下来，并找出规律性以扩展战果，形成一系列的作品雏形。这个雏形，你必须自己要喜欢，那今后表达起来才会有情绪。

◇ 接下来的工作就是为正式画作准备。

小稿由于易于修改分析，你要将所有的构图比例、色彩层次、笔触方向、松紧薄厚等问题，都通过小稿方式获得解决。

如果尺寸比例不对，上正图时就会左右迁就；如果大形式不明确，画面则缺乏整体构图的力度；如果色块之间关系过于模糊，上色彩时容易使颜色的个性与大色调的关系脱节；如果松紧薄厚的意图没有事先策划好，正画起笔时就会陷入犹豫的状态，致使画面涂改过多而显得很累。

在推敲的过程中，你要始终保持最初打动的"有感"，千万不要被以往的习惯所牵制，更不要半途听取别人（甚至权威）的意见。当所推敲的小稿觉得"自圆其说"了，你再将它给别的朋友看看，请他提点意见。一般，给朋友看的意图是：获得夸奖，借以提高自己的自信与兴奋程度。

继而修改、调整，于是，你就为正式表现打下了牢固的根基。

我们称这个过程为千锤百炼，是在大前提得意状况下的调整。如果你连雏形都怀疑的话，那这个"创造"根本没有获得原始的冲动，而仅是为变而变，无感而发。

◇如尺寸太大也可以不急于正式上色,将小稿形象的比例关系放大到正式画面上,等待下一次精力充沛的时刻再上色。

◇绘画不同于理论,它是形而之下的视觉具体显现。而且一幅画最大的生命力在于表现运动,画家将它视为绘画的灵魂。因此在上色之前你要花费一定时间审视。

这是个凝聚"胸有成竹"怎样建立画面秩序的阶段,也是提神宁静,孕育着一种表达强烈欲望的阶段。你要考虑好从何处下笔,一般不要局部的罗列,要从大的层次入手,或为主体,或为背景。

当自己觉得有了表现的冲动时,马上带着虔诚的态度进行表现。

自信而明确的笔触,即使画错了,也比软弱、犹豫、正确地完成好得多,其色彩的饱和度就会鲜亮透明。你要知道,任何反复涂抹的画面,即使是覆盖力很强的油画颜料,色彩都会呈现出晦涩、萎靡不振的效果。

在局部的表现中,尽量将一个层次做到六七成之后,再转向另外的大层次。由此可获得淋漓尽致的效果,及给后面第二遍的深入留下余地。许多同学不注意这点,打完稿后,匆匆忙忙的就着色了。起初,抓住了局部的某点兴趣,效果还不错,但随着层次的继续,由于没考虑到相互之间的关系,导致自己陷入犹豫不决。

注意,一幅画如果所用的时间过长,其描绘就显得吃力,容易产生厌烦的情绪,甚至丧失对绘画表达的兴趣感。(图4-17、图4-18)

图4-17 澈模

抽象表现,应该是不拘于什么形象种类的。就像这张画,原来只想表达环形构图、红黄色彩和肌理对比,结果呢?却像是树疤的截面。管他呢,见好就收。

图 4-18　澉模

你可能感觉是棕榈树，或是龙卷风，可能什么也没看出来……然而这一切都不重要，只是为了获得一种内在的情绪抒发，一种形式法则的自圆其说。

见好就收

许多人都有这个习惯，总觉得画面要有个"完成"的概念，不把它无限深入下去，就觉得对不起谁似的。

深入，并不是坏事情，关键要明确什么叫深入。它的标准，是以主次、松紧、疏密、比例、节奏、旋律的需要，来进行调节的。

你要知道，作者在局部表现时是不会跟小稿一模一样的，这样会由于过分机械而导致僵死。而临场发挥，则预示着灵动的自然。随着我们流畅、激情地表达，也可能出现并不是预先的效果，有的同学就匆忙忙地修改了。其实，这种效果未必不是非常灵动的。

所以当第一遍刚完时，画面的呈现也许是个全新局面，你最好停留一段时间，再做个重新的审定。甚至可以过几天，几个星期，再来观察这张画的效果，以获得更为清新的判断。如果再判断时，你感觉效果确实不错，那就咬紧牙关见好就收吧，千万不要为深入而深入，为完成而完成。

假如此时的确感觉画面不足，再进行厚薄、主次、松紧的强化处理。但你要记住，任何一次的表现都应该是明确果断的，而不是胡乱涂抹的，这样就能保证你艺术语言的力度。

第五章　表现手法

第一节　肌　理

康德❶把艺术特征，归纳为两种完全对立的形态：一、壮美；二、优美。

壮美，给人以崇高的感觉，它是无法较量的伟大东西。仅仅由于能够思维它，证实了一个能够超越任何感官尺度的心意能力，具有力量、庞大、无限、壮丽、强光、空无、模糊、突发、恐惧等象征。

优美，则给人以爱的感觉，是无条件纯粹的美。它往往是小的、光滑、变化、曲线、娇柔、纤丽、色彩明快的。

出于情感表达，我们将壮美比喻画面中粗犷的形态，厚重的颜料堆积、疯狂的笔触、凸出的肌理效果，都给观者以视觉的力量、紧张感。

将优美比喻为画面中抒情的形态，薄而透明的渲染，造成视觉平滑流畅的效果。

现代许多画家通过笔或工具，采取堆积、蹭、染、刮、泼、互透等手段，加大了视觉肌理的冲击力。甚至将各种现实材料，直接处理到画面上，如：麻、绳、报纸、照片、木头、金属等等。（图5-1～图5-4）

◇ 堆积的做法有四种：

其一为，画前先做画面的底子，用石膏或立德粉与胶混合起来，按作者创造的意图来塑造肌理，然后在上面进行形象表现。

其二为，画笔直接蘸上颜料在画布上挥洒。

其三为，利用刮刀横推竖挑，可形成平面力度与线形巧妙地结合。

其四为，直接将管里的颜料，挤到画布上去。

事先做底子的画面有条理性；厚笔触有绘画感；刮刀处理有点像泥瓦匠抹墙；直接挤画管颜色有股情绪单纯的释放感。

从画种来看，国画、水彩不会有堆积的现象；水粉不宜过厚，厚了容易龟裂；而油画出于媒介的坚固性，相对易于堆积。

注意：过厚的油画颜料干了之后，由于表面很硬况且凸凹不平，很难第二遍随心所欲地再处理。因此，要求你头次堆积时尽量一步到位。同理，你要想在已堆积的地方改为平滑透明的感觉，也会因肌理凸凹不平而受到阻碍。（图5-5～图5-9）

❶ 康德（1724～1804）德国著名的古典哲学家，美学著作有《判断力的批判》。他发现"在自然（哲学）与自由（伦理）之间，有一个中间地带，那就是美和艺术世界"。

图 5-1 澈模

　　肌理应该是多种多样的,可当我们谈到"肌理"这两个字时,说白了就是要造成凸凸凹凹厚重的效果。

　　树皮,通常给人感觉是粗糙的,因此也是表现肌理良好的题材。但在具体刻画时,一定不要过于真实,因为艺术的魅力在于夸张,而且也有利于你刻画的自由。

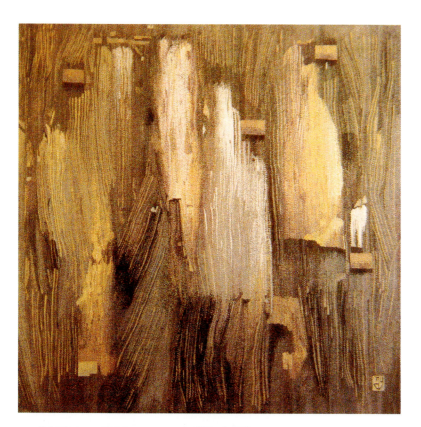

图5-2 坎达雷里

这是纺织软雕塑作品，比起图5-1的画相对要柔和许多，属于中性强烈。

色调的相同、造型趋势的一致，都体现了谐调的因素，只是其中所出现的横向方形，给予了相反的趣味感。

图5-3 澈模

冷棕灰的岩石是沉重的，再加上厚重的笔触愈发充斥着男性的象征。

缺点：由于没有纵向的配合，全体的横向笔触使得造型缺乏内在的张力。

图5-4

水彩如同小夜曲般的轻松、柔和,给观赏者以灵动之感。

图5-5 朱德群(局部)

颜色艳丽而不失之淡雅,造型迷蒙而不失之有力。

图5-6 清华大学 程向君

虽然手法、色调与图5-5同出一辙,但出于构图、松紧、面积的不同,有股现代构成的意味。

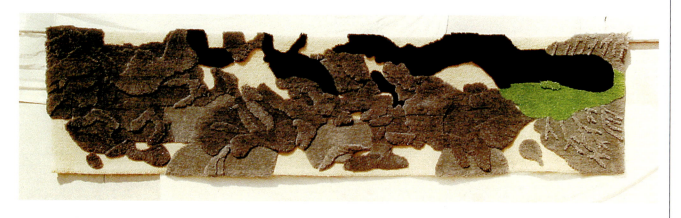

图5-7 韩眉伦

像棕熊、岩石?由右向左层层叠叠地跑动。难得可贵的是,右后方竟然跟随着一抹绿色,令沉闷的躁动中焕发出一丝无限的异性青春……

图 5-8 澈模

强烈的黑白、旋转的扭动、震撼的肌理,这都是作者的期盼。

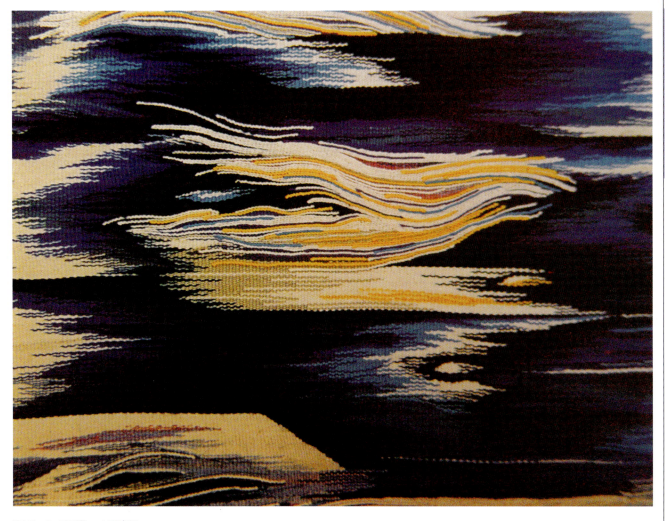

图5-9 张蕾 （局部）

图5-7是色块的，因此显示力量；这张为色条的，所以归于飘逸。至于在幽静墨蓝的底子上，是游离的浮云，还是波浪？那只能由大家遐想了。

第二节　笔　触

熟练的技术、灵活的动作，是创造一件艺术品的必要条件。你如果具有深厚的"笔墨功夫"，那将是画家档次的标志。它的运作应该是富有弹性的，要有"放"、"点"、"写"、"旋转"、"挥洒"的意识。切忌一点点的小涂小抹或用笔根使劲地跺纸面，都会令人觉得小气与浮躁。

叠加

近代，西方开始追求真实光影的效果，如：纱的轻盈、玻璃的高光、陶器的粗犷、墙的斑驳。尽管质感如此，手法却大多采取将颜料涂抹得厚薄均匀。

后来，在技法上出现了将厚与薄互相配合起来，双方都得以提高各自的价值。也就是说，厚的更加突出，薄的愈发引退，最大限度引起视觉的注意。

印象主义前后，笔触"膏状"所形成的力度感，致使观者在鉴赏作品时，紧靠画布凝视着局部起伏凸凹的笔触，而赞叹不已。

◇ 第一遍着色时，色彩层尽量要薄，以便给第二遍的叠加留下充分余地。

几乎所有的画种，都强调首遍的一气呵成，以保证色彩的透明、语言的利落性。但是，也几乎所有的画面都需要再次地重复，借以达成层次的丰富性。通常，背景、暗布局一般需要色彩很薄，反复的涂改和叠加容易引起过于沉闷的效果，与主题的厚重形成雷同。

需要反复处理的地方是主题层次，通过叠加厚的颜料来造成充分、突出的感觉。

叠加，是显示力量、加强层次。叠加时要沉住气，判断清晰，继而果断地塑造。叠加的笔触，并不需要将第一遍所画的完全覆盖掉，在运笔的过程中，会很自然留下间接的缝隙，由此能产生上下层透气的效果。

有的同学认为：既然水粉和油画颜料具有覆盖性，那么反复的修改应该是没什么问题的。经验告知我们，过于重复的着色，会造成色彩层之间的混淆而晦涩不堪，尤其第一遍还未干透时，下层的颜色会翻上来，破坏你调整的初衷。在半干不干的油画色彩层上描绘，局部将产生吸油的现象，整体画面显得很脏。

因此再说一遍：每次叠加的表现，都应该是明确果断的。（图5-10）

图5-10 澈模

色彩一般感触是：黄颜色很诱目，而蓝颜色则显得深远。

处理肌理通常的规律是：近距离或主题部分要塑造得厚重些，让形象向前冲；远处或背景则处理得薄而通透，尽量使其往后退。

互逆

对比,是形式法则中重要的手段之一,是以突变、对立为原则的,造成强烈、紧张、生动的视觉效果。

例如:黑白是明度的两极,冷暖是色彩比较,疏密是形象的分布,粗细是线型的变化,松紧是视觉的张弛,虚实是取舍,厚薄是高低,大小是形状。虽然它们所描述的内容有所不同,但都要引起你视觉的突变为目的。

笔触的方向性也需要对比,总体归为顺与逆两种。

"顺"的概念,通常是指色块笔触的总体大趋势,达成一种运动、旋律感,很有气势。例如:纵向构图,笔触的方向应以倾泻为主;横向构图,应以水平为主。

然而,笔触方向的过于一顺,画面缺乏矛盾的力量感。就像表现横向的大海,如果没有纵向的岩石、船体、桅杆的互逆,让人觉得非常单调。因此你要注意:笔触的方向,应该以"大层次与大层次之间"的互逆性为原则,这样,画面色块之间就像"榫子"一样,有机地结合起来了。

如果你主题色块的笔触趋势是纵向的,那么背景的笔触应该优先考虑横向的趋势。

即使在同一层次,这种笔触矛盾的逆反性也要有所运用。

◇ 从形式法则的主次、疏密、聚散原则来看,互逆的笔触忌讳平均,到处运用互逆,画面显得凌乱不堪。

这种顺与逆以什么为尺度呢?请记住:顺为多,逆为少。笔触互逆的塑造应该是很自然的,在韵律与节奏的感受下,在色块有机的构成中,应以表现的激情所带动。

如果能沉醉于笔触方向"顺逆"的趣味中,仅此一项,你已位于绘画表现的高级层面上了。(图5-11)

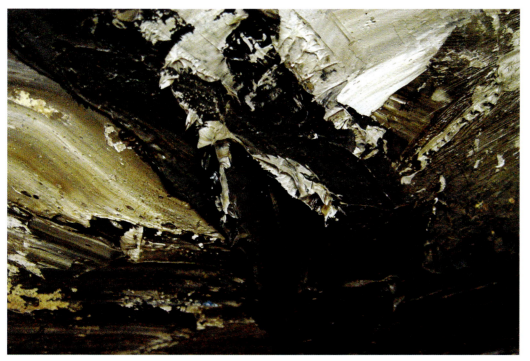

图 5-11 澈模

白色扩张,黑色收缩。

注意:即使白、黄两色块同处于前层次,其笔触的方向也是互逆的。

第三节　调　色

俗话说："调出的颜色，要比不经调配同样的色相高级。"其中的道理，需要同学们在实践中领悟。

将任何不同的色彩相调，都会降低原有的纯度。同类色之间相混，色彩的饱和度相应不会过灰。

例如：柠檬黄与中黄调配，只会稍微改变以前各自的色度，而不会变成其他的色相。湖蓝与深蓝调配，尽管改变了各自的个性，但结局依然是蓝色。

随着颜色不同色相之间的混合，色彩的饱和程度就会下降。

例如，红色与蓝色相混，发出紫色的趋向；黄色与绿色相混，为黄绿色。以此类推。

◇ 调色往补色去做，是个非常重要的基本功。色彩不但会丧失原有饱和度，甚至能转换成另一种灰色相，形成非常庞大而丰富的灰色体系。

比如许多同学画红色，光想在本色相中找变化是很单调的。即使是加入蓝，其"惯性"的紫色也有视觉的疲劳感。因此建议你调配进去绿色，由此所出现的"红色调"则显得厚重，耐人寻味。

反之，你想在绿本身中表现出自身变化的丰富，也是不可能的，容易造成"生"、"翠"、"单调"。

如果你对此有所领悟，那么在追求黄色调变化时，加入了补色紫味的调配将是很迷人的。

蓝与赭石、紫与绿、橙与蓝紫，都会造成具有对比性质的灰色。它们之间的冷暖倾向，决定于各自含量的大小。

◇ 另外，你要想提高你的色彩与调色能力，最简洁与最实用的方法，就是专门临摹一段时间你所崇拜大师的作品，而且直到把握住了为止。

黑白

一般约定俗成的"有色"概念，是由"无色"引申的。"无色"特指白与黑。从科学的角度上，它们是一对很重要的要素，色彩的两个极端。

明度是色彩三大要素之一，也有人称：明度是色彩组合的根基，没有它的控制，色彩则显得很平庸，缺乏对比的打动性。因此表现者在画面色彩构成的时候，其内含的黑、白、灰布局也就存在其中了。

如果画面黑色块很少，会有"高调"的感觉；反之则呈现"低调"的效果。

◇ 各种色相明度的顺序如下：黄色最亮，依次是橙、红、绿、蓝、紫。紫色比黄色暗得多，红、绿基本相等。

但如果光参与其中，你要注意，同样的红颜色在正光照射下，明度要比不受光的高得多。也就是说，不受光照的黄色，往往要比受光的紫色明度低。

◇ 理论上，三原色、补色的相混，应该达到的是黑，但在实际操作中不会导致这种结果，而是产生出灰浊。

有人认为，白色与其他纯色相调，其色彩会更加鲜艳，其实不然。这样只能会提高色彩的明度，造成原色"品"味的效果。（图5-12～图5-15）

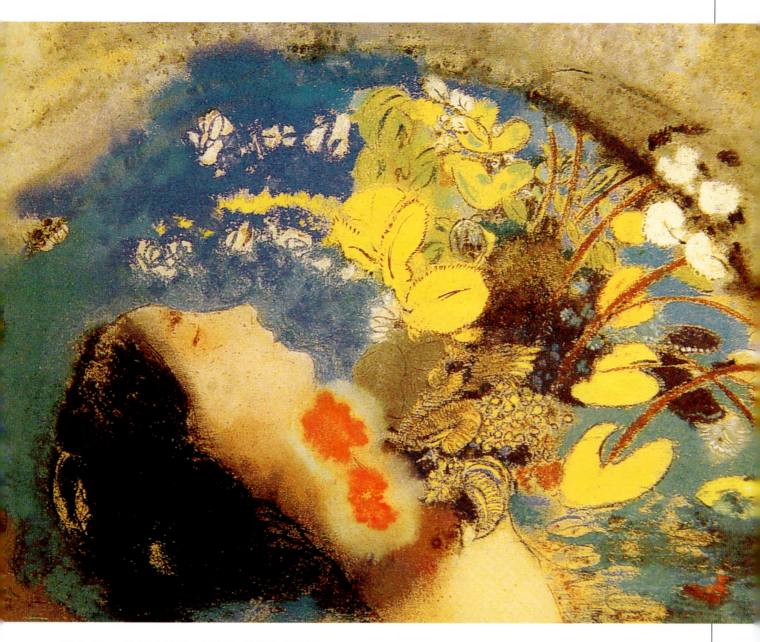

图5-12 雷东（1840～1916）象征主义画家
　　画面真给人一种轻松、抒情、梦幻的意境。黄花、蓝天形成主旋，肤色、黑发展现了内容，红、白仅在点缀，而灰色系则守住四周。

表现色彩

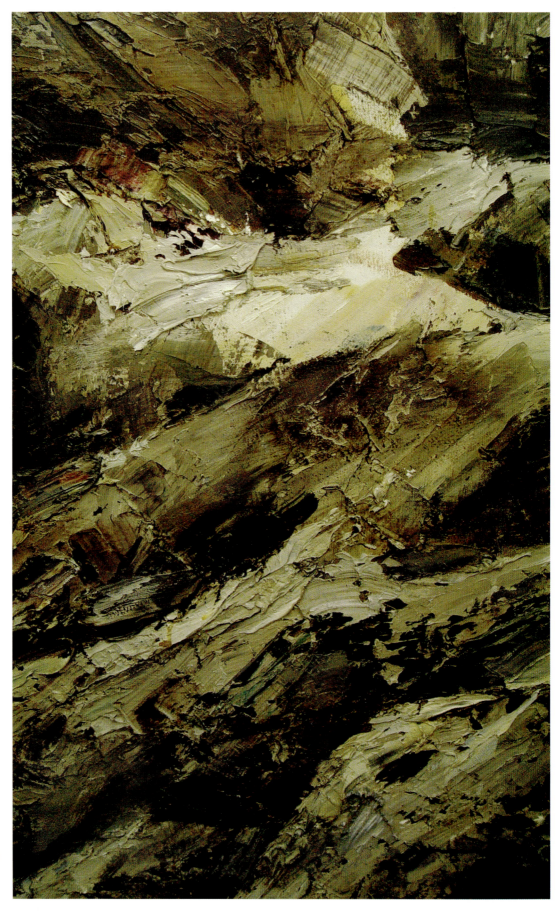

图 5-13 澈模
与图 5-12 相反，作者追求着冷漠的沉重感。

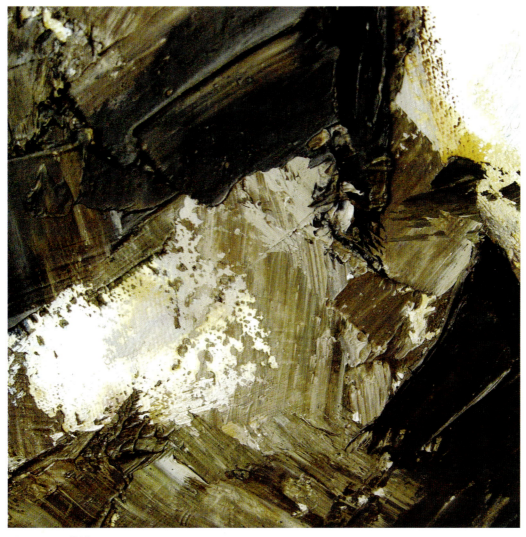

图 5-14　澈模
　　很简单的道理，黑白反差一大，马上产生耀眼的效果。

图 5-15　澈模
　　要避免这样的后果：如果蓝与黄颜色都很鲜艳夺目，将分不出主次关系。通常要减弱面积较大一方的色彩饱和程度，来达成双方的色彩平衡。

色调

通常建筑系统学生所办的画展,尽管局部色彩变化万千,可整体看上去,就跟一个人画的似的。其主要原因,就是没考虑到色调问题。

因此同学们要明确,展览会上只有当画面的大色调拉开了,才能给以个性的基本区别。我们从简单向复杂分析。

◇ 单一色调指的是:蓝色调、黄色调、棕色调、红色调等。由此容易想起白描、木刻、素描、水墨。它们只是在白色的底子上用"黑"描绘,不做其他任何色彩渲染,给人以素的感觉。

通红的漆雕,色彩一览无余,仅通过外光照射表面的凸凹,来获得形象的认知与层次的区别。

◇ 其次,画面是同一色相,但存在着明度的变化。

比如一张蓝色的画,是由浅蓝、灰蓝、深蓝的多层次组成,这种类似退晕的画面,色彩的打动力往往不强,但掌握起来却非常容易。

◇ 以一种色相为主导,掺入少量其他色相,所形成的视觉效果通常要比单一色相的丰富。

例如黄色调:画面以黄色为主导,可以掺入面积并不大的紫色、绿色、蓝色、红色块,但它们的色彩强度、面积均要适当地减弱,依然可以获得整体的黄色调。

例如棕色调:它里面可以有灰蓝棕、灰紫棕、灰红棕的配合,可整体却要有棕色的感觉。

例如蓝色调:甚至可以掺入橙黄、红棕色的对比,但还是蓝色的画面效果。

同学们要了解,这些蓝色调、黄色调、棕色调、红色调,往往加入了灰色的因素,也不是以纯色来展现的。

◇ 与色调相对立的,画面属于几个色相完全不同的大层次,具有视觉强烈的对比效果。但还是可以用"冷暖"的概念加以区别。

抽象表现色彩,是一种"主观意识"非常强盛的画种。你想追求淡雅,就不要过多选择鲜艳的色彩;想表现亢奋,就没必要运用纯灰颜色的组合;想变形,就不要在意比例的正确性。

道理虽然简单,却是许多人需要自己弄明白的。(图5-16~图5-22)

图5-16 潋模

在构成中我们经常要问:色块层次之间谁的面积大?占据什么位置?如果你掌握了如此大布局的规律,那么其他更小、更复杂的色彩组合,也就取舍自如了。

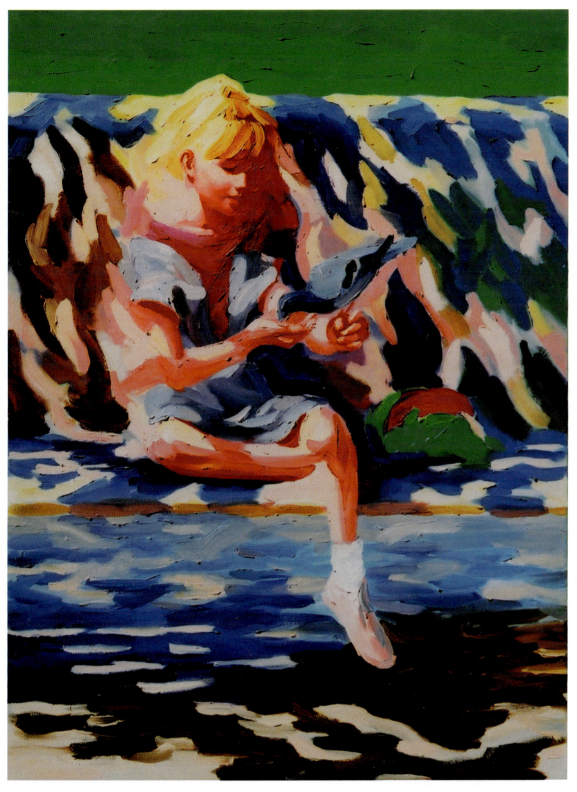

图5-17 美国画家 赵天新

这张画色彩是鲜艳的,笔触是跳越的,甚至有点"光效应"的现代韵律。但还是可以看出,作者在主题周围拼命压低蓝色的纯度,借以调节色彩过纯所引起的"花哨"感。

图5-18 北京大学 张浩达

红、黄、蓝、白、黑色相的面积都差不多,用整幅的绿色调将它们统一起来,再勾出细细的黑线,就营造出了盛夏荷塘的逍遥情调。

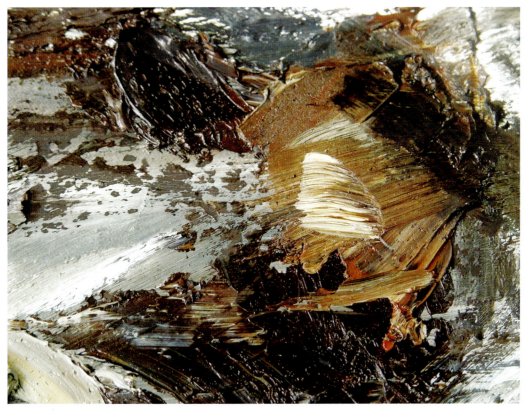

图5-19 澈模

尽管存在着"黑白"构成意识，但画家在选择主要层次的色相上，却很犹豫，结果导致整幅画的色彩十分暧昧。

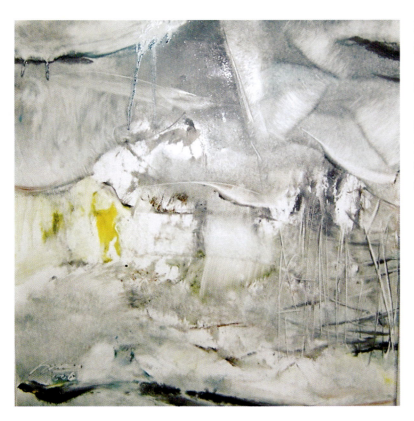

图5-20 清华大学 白明

这张画有白灰色的意象。

单纯用白色表达的画面，因为缺乏对比是很不容易出效果的，处理好了会出现高调的效果。

图5-21 许文集

黑色作为主题，白色充当背景，两者形成对比。然而在黑集团里面所刻画白色的细线，起到了透气、呼应、增加层次的作用。

图5-22 清华大学 林乐成

红与黑是主要对比成分，而白色只是调节，用斜向的"黑线"将画面分隔，破除了整面红色的呆板。

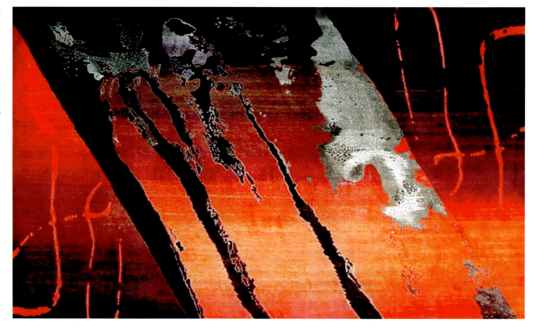

艺术的创造过程是将事物个别化的过程，艺术是一种证明事物变化的工具，已变化的一切，对艺术是微不足道的。

希腊哲学家德谟克里特（公元前460～公元前370）说："没有一种心灵的火焰，没有一种疯狂式的灵魂，就不能成为大诗人"。

柏拉图（希腊 公元前427～公元前347）说："诗人是一种轻飘的，长着羽翼神明的东西。不得到灵感，不失去平常的理智而陷入迷狂，就没有能力创造"。

最后还是那句老话，一个人想成功，技术层面并不是最主要的，它取决于你气质的魄力与有感而发的状态。